名畫饗宴100

藝術中的貓

Cats in Art

藝術家

從圖像發現美的奧祕

　　西方評論家將文藝復興之後的近代稱為「書的文化」，從 20 世紀末葉到 21 世紀的現代稱作「圖像的文化」。這種對圖像的興趣、迷戀，甚至有時候是膜拜，醞釀了藝術在現代的盛行。

　　法國美學家勒內・于格（René Huyghe）指出：因為藝術訴諸視覺，而視覺往往渴望一種源源不斷的食糧，於是視覺發現了繪畫的魅力。而藝術博物館連續的名畫展覽，有機會使觀眾一飽眼福、欣賞到藝術傑作。圖像深受歡迎，這反映了人們念念不忘的圖像已風靡世界，而藝術的基本手段就是圖像。在藝術中，圖像表達了藝術家創造一種新視覺的能力，它是一種自由的符號，擴展了世界，超出一般人所能達到的界限。同時，圖像也是一種敲擊，它喚醒每個人的意識，觀者如具備敏銳的觀察力即可進入它，從而欣賞並評判它。當觀者的感覺上升為一種必需的自我感覺時，他就能領會繪畫作品的內涵。

　　「名畫饗宴 100」系列，是以藝術主題來表現藝術文化圖像的欣賞讀物。每冊專攻一項與生活貼近的主題，從這項主題中，精選世界名「畫」為主角，將歷史上同類主題在不同時代、不同畫家的彩筆下呈現不同風格的藝術品，邀約到讀者眼前，使我們能夠多面向地體會到全然不同的藝術趣味與內涵；全書並配合優美筆調與流暢的文字解說，來闡述畫作與畫家的相關背景資料，以及介紹如何賞析每幅畫作的內涵，讓作品直接扣動您的心弦並與您對話。

　　「名畫饗宴 100」系列套書的出版，也是為了拉近生活與美學的距離，每冊介紹一百幅精彩的世界藝術作品。讓您親炙名畫，並透過古今藝術大師對同一主題的描繪與表達，看看生活現實世界，從圖像發現美的奧祕，進一步

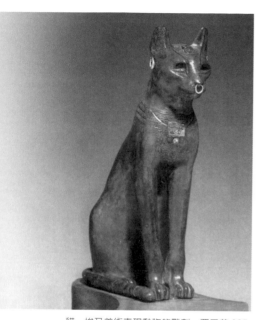

貓　埃及美術表現動物的雕刻　西元前 305-
前 30 年　倫敦大英博物館藏

瞭解人類的藝術文化。期盼以這種生動方式推介給您的藝術名作，能使您在輕鬆自然的閱讀與欣賞中，展開您走進藝術的一道光彩喜悅之門。這套書適合各階層人士閱讀欣賞與蒐存。

貓，性馴良，行動敏捷，善跳躍，品種很多。貓的原始野生品種叫做野貓。歐洲家貓起源於非洲的山貓 (F. Ocreata)，亞洲家貓一般認為起源於印度的沙漠貓 (F. Ornata)。在四千年前，短毛家貓已經在埃及繁殖，埃及人拿牠當神，死了之後加以防腐纏上麻布做成木乃伊，送到貓神廟裡藏著，等牠們兩千年後「復活」。今天，巴黎羅浮宮美術館就收藏有貓的木乃伊。

歐洲在二千七百多年前，有大批的貓出現。有人說是善於航海的腓尼基人帶去的家貓和歐洲原產的野貓混合了，進入人類的生活圈。中國人在什麼時候開始養貓，難以查考。在詩經裡有「孔彼韓土，有貓有虎」意思是說，我愛那土地，有貓也有虎。《新唐書，五行志》記載：「龍朔元年十一月，洛州貓鼠同處。」在唐宋時代的繪畫中，出現更多貓的題材。

《藝術中的貓》這本書的著者張瓊慧女士，由養貓喜愛貓的感性出發，以她如「貓眼」的視覺，從古今中外的著名藝術家名畫中，發現貓的神采百態，從北方文藝復興油畫創始大師凡艾克，到 20 世紀普普藝術家安迪‧沃荷等一百幅名畫中出現的貓，透過她親切而明晰的解說和仔細觀察，讓我們驚奇的發現，原來貓陪伴在人們的身邊，已有如此久遠的歲月，不同時代畫家的彩筆為牠們留下多變而可愛的身影。

貓的情事

據說野貓的祖先約 13 萬 1 千年前已生息於中東沙漠。而人類最古飼養貓的例子，出現於塞浦路斯島約 9500 年前的遺跡，但與今天家貓是否有直接的關聯？尚不明確，如今固定化的家貓系統，則可溯自 5000 年前的古埃及。雖然馴化歷史比不上狗，但貓與人類關係之密切，由此可知。

古埃及的繪畫、雕刻已不乏以貓為題材的作品，美術史裡的貓總有一點地位，起碼就造型的感覺來說，貓的題材確實夠吸引人，還有貓在文化的象徵意味，或者貓的獨特個性如何表現，既是美術作品出現貓的理由，也成為觀者賞析「貓作」的重點所在。

作者寫這本書的動機，固然出自美術研究的專業，事實上身為愛貓族親自導讀貓畫，恐怕理由更充分吧！

其實作者自幼愛狗，有過「與狗相依為命」的深情感受。成家後也很想養狗，不過因為工作與作息的客觀因素，有所不便。既然養狗不行，養貓如何？一直醞釀這樣的想法。終於時機到來，八年前某一假日閒逛寵物店，隔窗一隻阿比西尼亞種的母貓帶著四隻幼貓，母貓氣質神秘高貴，虎視眈眈，讓人無法忽視，作者本來抱著養貓的決心，一眼就看上一窩小貓中唯一的「女生」，也就是現在心愛的小玉。去年，又來了墨寶，小黑貓出生後不久即被丟棄，經過「貓咪教母」陳淑芳女士的呵護照顧，再由作者接手，至今調皮搗蛋無所不來，完全想不到當初曾經在搶救過程中差點被安樂死的命運，生命的頑強由墨寶身上完全可以印證。

小玉與墨寶。（張瓊慧／攝影）

　　過去我雖然也有豐富的養貓經驗，也自問曾經全心全力愛過牠們，但畢竟時代環境不同，作者養貓的規格之高，不但讓許多好友戲稱下輩子要當她的貓，更令我刮目相看，對作者也對貓。

　　說起人貓互動，貓雖不比狗聽話，但貓黏起人來，可讓人受不了。再說貓黏人，人自然也黏上貓，每當人貓一體，似乎無比相親相愛之際，貓卻往往忽然翻臉而去，令人惆悵不已。也就是說貓高興咬你，不高興也咬你，所以作者時常雙手傷痕累累，遇人總先說明，以免對方狐疑遭受家暴！作者為人進退有節，對貓卻完全失守，例如她認為貓彼此互咬也是嬉戲之必要，既要養貓就應該充分配合貓性。

　　因為幾乎以貓為天的生活實踐，加上觀察力敏銳、深入貓心，雖然本書主題從藝術的角度出發，作者論述精闢不在話下，但透過作者同時細膩的梳理貓事，讀者可能因此得到意外收穫，更何況貓在藝術表現上本來就深含寓意。而且作者根據藝術史專業解說畫作在深度之外，更融入生活感情、文化觀察，尤其透過畫中貓，透析畫家的心理，也可見作者為貓爭取「貓格」的用心。

　　所謂「貓格」，是作者在實際經驗中的發現，例如專家常說貓緣起於沙漠，所以一般貓怕水；可是小玉、墨寶完全兩樣，每天例行多次要求喝水，而且要喝在浴室打開水龍頭的活水，甚至連水流、水量都有講究；洗澡也是

一奇，小玉坐在浴缸，完全不在意水深及頸，充分享受作者親自伺候的泡泡浴，令人嘖嘖稱奇。

由於作者時時以貓為鏡，所以本書每每有新的見解，彷彿通過貓眼洞澈畫家或畫中人物心理。例如她欣賞巴爾杜斯（1908-2001）這位大概是西洋美術史上最愛貓的畫家，也可能是養過最多貓的畫家，認為貓與女子是畫家終身反覆探索的靈魂絲路。在〈永遠不會來到的日子〉一作中，作者如此形容：「披著睡袍敞胸而臥的女子，半夢半醒中伸出一隻手撫慰從椅背上露出頭的貓，貓兒表情悲喜難分，備增詭異之感。……對照兩女之間突兀、若有似無的緊張關係，非常曲折有戲。」

從學術角度來看，作者自有獨到之處，但是能夠拋開人的自我本位去欣賞藝術中的人貓關係，也讓本書更引人入勝。說起來具有獨立個性的貓，在人類面前的表現，全憑自己好欲，並不覺得需要付出什麼貢獻，人貓關係卻可以兩全其美，作者特別欣賞這份從容淡定的為貓之道，認為那是人與人做不到的境界。

總之，作者對貓，其實包括其他動物或寵物，已經放在「動物伴侶」的平台上看待，特別是對「寧為」寵物的貓狗，認為這份無所為報的終生關係值得怎麼寵牠們都不夠，最後的結論是：「四隻腳的比兩隻腳的可愛多了。」這樣的觀點，在此不妨提供給讀者閱讀本書，以及賞析諸多貓作的參考。

（編按：序者為藝術學者）

日裔法籍畫家　藤田嗣治　抱著白貓的少女　1950　油畫　33.9×24.1cm（右頁圖）

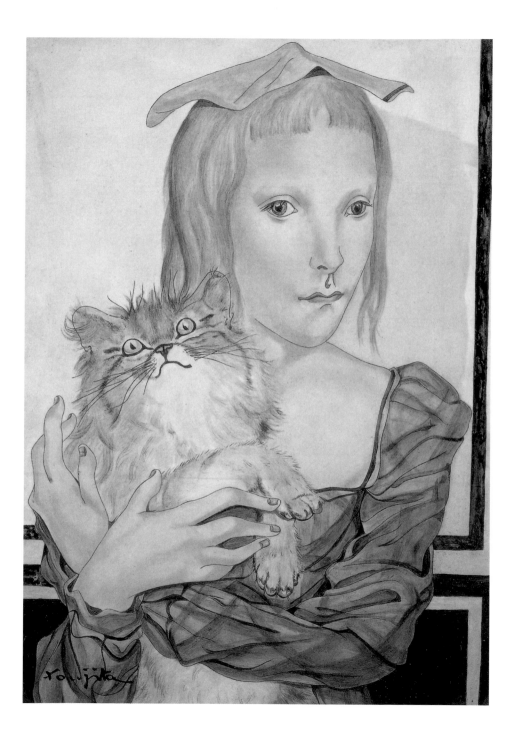

藝術賞析與貓

本書是一項合作，由我跟小玉共同完成，小玉是我的摯愛，一隻阿比西尼亞，後來又加入黑貓墨寶。我們的觀察、知識、理論與情感渾然一體，難以分辨那一部份是誰的獨立創作，除了執筆以外。這不是一本貓書，這真的是一部藝術賞析，我們相信任何以貓為名之事都不算小題大作。

人類在社會化的過程中，一直認為自己比其他動物在進化的道路上更優越一點，腳步更快一點？換成貓的角度來看，也許根本不是同一回事，牠們滿意自我的一切，根本不稀罕進化那一套；事實上，牠們生而完美，完全不需要改進。至少大部分的貓都同意這點。但是從人類歷史看貓命，卻也曾經大起大落，特別是透過歷代的繪畫作品來看，可謂貓毛畢現，事實如此明晰。每個時代的人貓關係，從需求與供應、崇拜與迫害、信仰與迷信、友誼與愛情等層面，在某種程度上彼此一直在改變互動關係，不過大概可以確定的是，貓再也不打算和人類分手了。

在不同的時代，人與動物的關係往往反映出社會價值觀，特別是從人與貓的互動判斷，例如透過世界名畫，我們非常熟悉 18 世紀歐洲貴族之間盛行畜養寵物風潮，此一流行說明了時人對自然與動物的態度，動物不但不再是野蠻無知的一環，隨著誇富風氣徹底滲透上流社會，寵物的待遇更超越了舒適所需。18 世紀法國畫壇代表人物布欣（1703-1770）的〈驚喜〉，畫裡閨中寵貓與半裸女主人相擁在床，共同聆聽僕人簡報，簡直滿紙春色。洛可可典型畫家福拉歌那（1732-1806）〈手抱貓與狗的年輕女子〉則屬於知性的情色

表現，福拉歌那其女性肖像堪稱一絕，此作讓貓狗膩在女子裸胸之上嬉戲，不論寵物或觀者幾乎都可聞得體香四溢。西班牙宮廷畫師哥雅（1746-1828）的〈德・蘇尼加畫像〉，貴族小孩擁貓自重，但兩者其實都像成人的寵物，場面令人心驚。

寵字當頭，貓顯然比狗或其他動物受用，大概是貓被當成居家的一份子，狗則屬於戶外，再好命的狗也還得陪伴主人打打獵之類，少不了灰頭土臉的「粗活」，而讓精心打扮的絕色貓咪陪襯美人，加上各種奢華擺設齊聚一堂，最能具體勾勒暴發戶意欲透過名畫家之手誇示親友，甚至流傳後世的畫面。

年代稍早的荷蘭畫家林布蘭特（1606-1669）之〈聖家族與貓〉，畫下三百多年前有隻貓來到聖母子腳邊，伸長脖子想舔一舔剛餵過聖嬰的牛奶碗。聖母抱著聖嬰安詳在火爐旁取暖，縱容貓咪享受餘香。此貓不富不驕，卻代表林布蘭特超越時代的情懷，所受禮遇比前述諸貓更為不凡。

巴爾杜斯（1908-2001）大概是西洋美術史上最愛貓的畫家，據說，最高紀錄他曾經和三十隻貓共同生活。生於巴黎的巴爾杜斯系出波蘭貴族，十三歲就發表了插圖集《咪畜》，以紀念他走失的愛貓，此書由著名德語詩人里爾克（1875-1926）親自作序。巴爾杜斯從此開啟與貓長相左右的創作生涯，貓與女子一直是他終身反覆探索的題材。例如「貓照鏡」系列創作的時間拉得很長，可見畫家多麼熱中甚至享受這個組合。同樣是臥榻上的女孩、一隻貓與兩者中間的鏡子。女孩的裝扮從裸體到著衣不一，人格特質、身分背景

也明顯有所不同，貓咪亦花色姿勢各異，稱職扮演著關鍵性角色。畫面光線、靜物質感與光澤變化非常細緻，說明時光嬗替，鏡裡鏡外一般無常。

其實貓並非閨閣之輩，只是許多畫家習慣將牠置身室內，貓也是狩獵高手，甚至比狗更高明，然而貓對狩獵這檔事，完全我行我素，對獵物要殺要耍全憑貓說了算。現存倫敦大英博物館的〈狩獵圖〉壁畫，大約完成於西元前 1400 年左右，是最著名的古埃及繪畫作品之一，畫上的貓左右開弓一口氣抓了好幾隻鳥兒，狀似志得意滿，貓這種自我感覺良好純屬私人享受，絕對不是在向主人邀功。古埃及是貓的全盛時代，幾乎所有出現在壁畫上的貓，看起來都充滿高貴氣息，那種凌駕一切的表情，從吾家母貓小玉臉上也時常看到，小玉是阿比西尼亞種，據說系出法老王聖貓，姑且信之。

中世紀（約 476-1453）以後，由於宗教迫害，貓運丕變，15 世紀末歐洲各地展開長達三百年的「獵巫運動」，貓更受到大舉牽連。等到中世紀上層文化的主導地位出現動搖，畫家之筆也開始觸及人間煙火，文藝復興時期許多畫家不甘教會束縛，對同樣桀驁不馴、飽受欺凌的貓產生了移情作用，出現在繪畫裡的群貓形象也有別於教會版本，貓生重見光明在望。

換個場景來看兩宋時期（960-1279），此期繪畫裡的貓異常活躍，優秀表現甚至超越任何時代。此時中國寫實繪畫到達巔峰，與山水、人物繪畫科目相比，雖然走獸地位並不特別，然而成就毫不遜色。畫家筆下的貓大約都是王公貴族所寵，例如〈富貴花狸圖〉（佚名）以工筆精密描繪牡丹園中漫遊

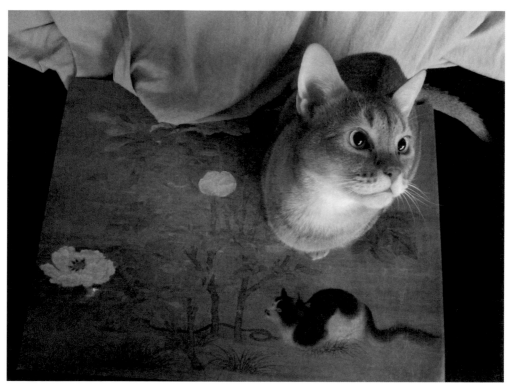

小玉與〈富貴花狸圖〉。（張瓊慧／攝影）

花間一隻黑白相間的長尾貓，脖子上還繫著紅色絲帶，從命題即可見何等嬌寵。〈狸貓圖〉（佚名），分別用赭墨、白粉絲毛，淡花青染貓眼，朱染鼻，細膩程度亦足見憐愛之深。如數巔峰之作，易元吉〈猴貓圖〉應無愧為貓畫裡經典中的經典了。易元吉，字慶之，生卒年不詳，北宋名家，尤以畫獐猿呼之欲出，名聞天下。此作猴子懷裡抱著搶來的小貓，故意兩眼朝天，不看畫面左邊氣急敗壞的母貓，也不管小貓多麼不情願，儘管自得其樂，三者表情張弛緩急恰到好處，令人跌足稱絕。網路上經常流傳猴子強抱小貓的照片，想必易原吉也曾同為此景發噱，從小貓擬人化的表情來看，畫家似乎有點為牠擔心呢。

墨寶與花。（張瓊慧／攝影）

　　米芾（1051-1107）《畫史》裡注意到畫家黃筌（約 903-965）對貓驚人的觀察力：「黃筌畫狸貓顫薄荷，甚工。」此處的「薄荷」不知是否即為「貓薄荷」？為荊芥的一種，有些貓受其刺激會陷入短暫瘋狂，興奮翻滾或分泌大量唾液，中國也是產地之一。貓咪遇上貓薄荷竟然入了畫？黃筌實在太有創意。米芾是北宋著名的書法家、鑑定家、畫家與收藏家，卻顯然不是個愛貓人。《畫史》又有：「徐熙〈牡丹圖〉上有一貓兒，余惡畫貓，數欲剪去，後易硯與唐林夫。」徐熙（886-975）是五代時期著名花鳥畫家，獲得宋太祖高度肯定：「花果之妙，吾獨知有熙」，米芾惡貓而捨名作，真是夠任性的了。

　　由此可見，似乎有不少古代畫家喜愛畫貓，例如《宣和畫譜》：唐刁光，有〈桃花戲貓圖〉、〈竹石戲貓圖〉、〈藥苗戲貓圖〉、〈子母貓圖〉、〈子母戲貓圖〉、〈群貓圖〉、〈貓竹圖〉、〈兒貓圖〉。又：韋無忝有〈山石戲貓圖〉、〈葵花戲貓圖〉。《宣和畫譜》：五代道士厲歸真，有〈貓竹圖〉。又：李靄之畫貓最工，世之畫貓者，必在於花下，而靄之獨在藥苗間。今御府所藏，有〈藥苗戲貓圖〉、〈醉貓圖〉、〈藥苗雛貓圖〉、〈子母貓圖〉、〈戲貓圖〉、〈小貓圖〉。

　　除了《宣和畫譜》所收錄宋代之前的畫家，徐渭（1521-1593）這位明代文學家、書畫家與軍事家對貓也相當觀察入微、情有獨鍾，有：買得一貓雛，純黑而雄，戲詠「柳條不必穿魚聘，花徑憑教撲蝶行。從此牡丹需再畫，要看一線午時晴。」之句。想來這隻小黑貓的出現，竟難得為徐渭慘澹生平寫下彩色的一頁。舍下黑色小公貓墨寶，一樣非常頑皮，親人可愛不遑多讓，

而且是響應愛護動物團體呼籲「以領養代替購買」所得，比徐渭花錢買「純黑貓雛」還要經濟。

提到畫貓，日本貓畫家也令人印象深刻，以貓聞名的日裔法籍畫家藤田嗣治（1886-1968），其作品可謂貓影幢幢。浮世繪大家葛飾北齋（1760-1849）、安藤廣重（1797-1858）、歌川國芳（1798-1861）等也因畫貓備受注目。江戶時期（1603-1867）以後日本繪畫裡的貓不論寫實、寫意，較之西洋或中國古代繪畫都別有意境，形成日本繪畫史的一項特殊資產。雖然，日本文化史貓跡斑斑，但貓出現在日本的年代卻不算久遠，據考證，日本原來無貓，第一枚踏上日本的貓腳印係出日本遣唐使從中國所攜回之貓。或許因此日本傳統繪畫只有偶然留下貓蹤，一直到江戶時代以後，藝術裡的貓口才逐漸旺盛起來，並且一發不可收拾，包括招財貓到宮崎駿的《龍貓》、《魔女宅急便》與《貓之報恩》等，日本雅俗共賞的貓美術形象，幾乎無所不在，值得深入研究。

論及貓畫，歷代各國名家作品喵聲四起，本書圖版選擇以何政廣主編「世界名畫家全集」（藝術家出版社）為主要範疇。感謝藝術家出版社何政廣先生、王庭玫女士邀稿，並且耐心等候多年，不曾收回成命。

最後，也要感謝配合完成本書的兩位小夥伴——莊小玉與莊墨寶，沒有牠們，我可能沒有仔細推敲世界名畫裡一百隻貓的動機，牠們是我的貓孩子、監督者、知心伴侶，以及中年以後重新發現世界的窗口。

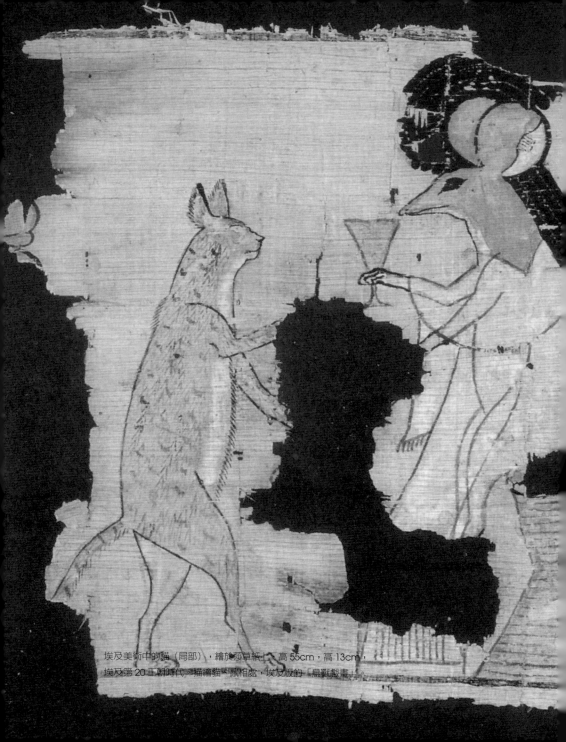

埃及美術中的貓（局部），繪於莎草紙上，高 55cm，高 13cm，埃及第 20 王朝時代。描繪貓、鼠相處，埃及版的「鳥獸戲畫」。

藝術中的貓
名畫饗宴100
Cats in Art

目 次

目 次

PLATE I

凡艾克〔Jan Van Eyck, 1380-1441〕
《極美的馬利亞日課經本》杜林手抄本
插圖——施洗者約翰的誕生

約 1422-24 年
革紙
28×19 cm
杜林市立博物館

　　凡艾克是早期尼德蘭畫派最偉大的畫家之一，也是北方文藝復興美術的奠基人、歐洲油畫的發明者。尼德蘭地區以毛織品貿易繁榮一時，自由文化運動因應而生，也吸引了法國與在地畫家薈萃於斯，而以凡艾克獨步群倫。歷代都有藝評家對他推崇備至，無論是中肯論述或過度渲染，都證明他的確享譽非凡。

　　凡艾克才氣早發，社交手腕出色，藝術生涯可謂天助人助。當巴伐利亞公爵約翰獲得著名的《極美的馬利亞日課經本》半部，其中未完成的片段，即禮聘凡艾克妙手補天，也成為凡艾克現存最早的手跡。此作與他流傳極廣的〈阿諾芬尼的婚禮〉手法類似，在逼真的透視感中細膩鋪陳人物與場景，色彩、質感歷歷分明。

　　關於此作評者已有大量論述，但似乎都忽略了前景一對湊熱鬧的小動物，左邊嬉鬧的小狗很像〈阿諾芬尼的婚禮〉一畫中作為忠誠象徵的梗犬，也許正是凡艾克家的一員，右邊一隻壯貓雙眼打量著空碗，一顆心緊繫著碗底剩下的牛奶。類似情景，也出現在百餘年後同樣熱中取材風俗生活的名家林布蘭特（1606-1669）之〈聖家族與貓〉一作。

PLATE 2

達文西 (Leonardo da Vinci, 1452-1519)
貓、龍習作
———

鉛筆素描、渲染
27×21 cm
英國溫莎堡皇家圖書館

　　貓在古埃及地位極其崇高，至今在各大博物館依然可見神情傲岸的埃及貓造型。中世紀之後貓運丕變，出於宗教迫害，貓開始被視為邪惡的象徵；15 世紀末歐洲各地展開長達三百年的「獵巫運動」，更有無數貓族慘遭株連殞命。

　　置身人類歷史的非常階段，貓命也相對極端。文藝復興時期許多藝術家不甘教會束縛，對同樣桀驁不馴、飽受壓抑的貓產生了移情作用，出現在繪畫裡的群貓形象也與教會版本有別，牠們可以是農家助手、家庭寵物，乃至少女床上的膩友等角色。貓命似乎峰迴路轉？

　　就在此時，達文西宣告「貓是大自然的傑作」，能獲得集畫家、建築師、數學家、科學家與詩人等身分合體的文藝復興巨人如此推崇，必須通過科學分析、長期寫生與反覆觀察種種考驗，不同於一般畫家藉貓抒懷，貓咪得全憑真本事。從這幅龍、貓習作中多種貓的型態也許可以驗證，牠們或坐或臥、表情或平靜或猙獰，很明顯是畫家眼中所見貓類自然行為，筆下並未感情用事，更沒有為貓平反的念頭。這也就難怪他把龍、貓畫在一起，即使一個是「大自然的傑作」，一個是虛構的怪物，但在當時兩者形象都不甚光彩。

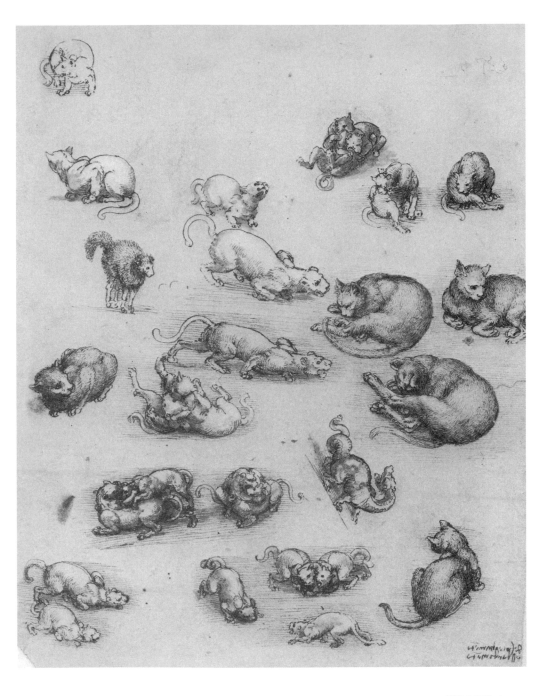

PLATE 3

丢勒（Albrecht Dürer, 1471-1528）
亞當與夏娃

1504 年　銅板畫　24.8×19.2 cm　德勒斯登國立美術館

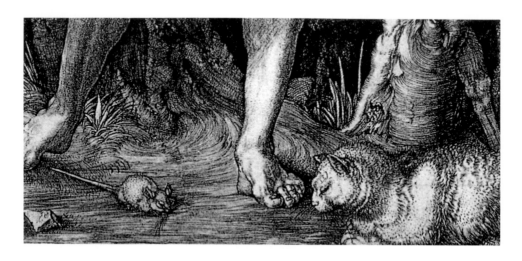

　　丢勒畫過一系列著名的〈亞當與夏娃〉，以此作最為有趣。亞當與夏娃身邊環繞了許多動物，這些動物都與主人翁刻畫得一樣細緻深入，皮膚、毛髮彈性十足，質感、實感畢現，俱是畫家經過長期嚴肅的研究與不懈練習的成果。動物在此作中角色顯然吃重，主要牠們各有詮釋，旨在一一呼應亞當與夏娃的原罪，其中罪過最深重的很明顯是蹲在亞當與夏娃兩人中間的貓了，此時貓在宗教畫裡通常代表邪惡。

　　閉著眼睛佯睡的貓，暗藏殺機，誘惑著探路的老鼠，欲擒故縱，真是夠邪惡的了。也有人另作解釋認為在這個樂園裡，連貓和老鼠都能和平相處豈非淨土？不管怎麼說，貓在宗教畫裡被妖魔化的遭遇，一路還真是崎嶇漫長。

　　丢勒是德國文藝復興時期最具代表性的藝術家，兼善油畫與版畫，此外他還留下大量的藝術評論與相關著作。早期他從宗教畫傳統題材入手，之後逐漸把注意力轉向現實生活，並且旁及民間疾苦，創造了許多享譽崇高的作品，畢生代表作包括〈啓示錄〉、〈馬利亞的生涯〉與〈四使徒〉等。

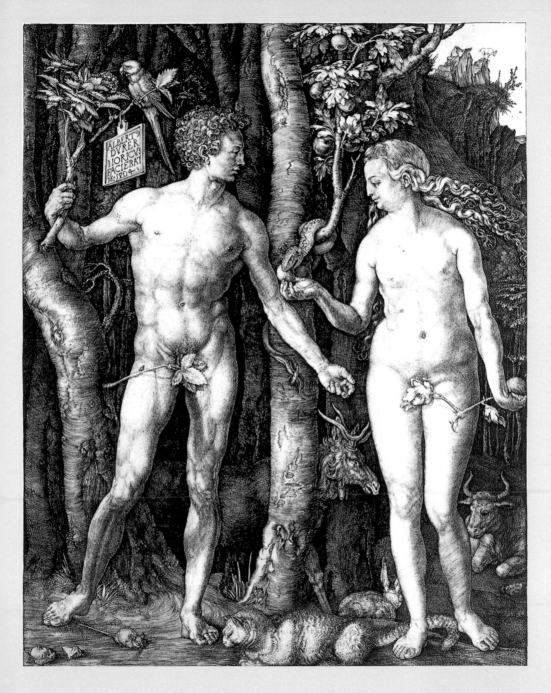

PLATE 4

丟勒
（Albrecht Dürer, 1471-1528）

書齋中的聖傑羅姆

1513 年
銅版畫
24.6×19 cm
德勒斯登國立美術館

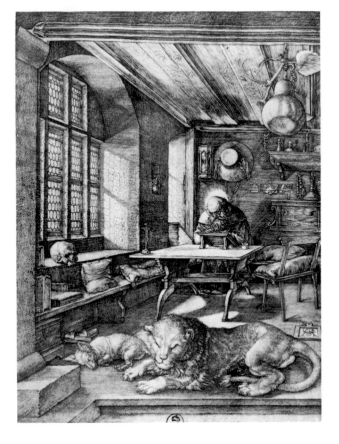

　　聖傑羅姆（340-420）是古代基督教聖經家、神父與人文學者，他將聖經翻譯成拉丁語，並編訂了統一的《聖經》拉丁語譯本，影響深遠。據說，聖傑羅姆在隱居修行時曾為一頭入侵的獅子拔除爪子上的刺，以德馴獅備增傳奇。

　　此作是丟勒黃金時期銅板畫代表作之一，畫面裡的聖傑羅姆正專心研究著經文，光線流淌於陋室，照亮各種充滿象徵意味之物。牆壁上的沙漏、陽光下的骷髏等擺設，強烈暗示了韶華易逝，更是對無常的警惕吧，獅子則印證聖傑羅姆非凡的神勇與仁慈。寵物般的獅子正瞇起眼睛享受陽光，旁邊還有一隻狗晝寢正酣，雄獅原型可能是隻貓，只是在中世紀名聲不太好的貓難登大雅之堂。

PLATE 5

林布蘭特（Rembrandt Harmensz Van Rijn, 1606-1669）

聖家族與貓　1646 年　畫布‧油彩　46.5×68.5 cm　德國卡賽爾國立美術館

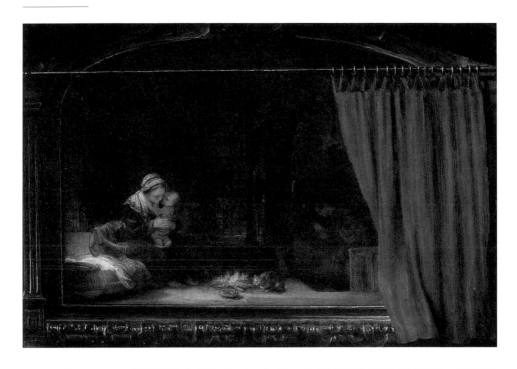

　　三百多年前，四十歲的林布蘭特畫下一隻貓，在火爐邊伸長脖子打算舔一舔剛餵過聖嬰的牛奶碗。聖母抱著聖嬰安詳在一旁取暖，放縱貓咪享受餘香。畫中聖家族融入一般荷蘭尋常百姓生活，惟讓貓咪居中成為畫面要角，顯得頗不尋常。

　　此時，林布蘭特已發表過〈夜巡〉等經典之作，正值創作高峰期，可是私生活裡，卻是個歷經喪偶、孩子相繼夭亡加上破產的淒涼男子。此作像是劇場落幕群星散去黯淡後台偶然的一景，凡間也有聖母子愛心披澤小貓，畫家在心疼之餘記下這疑是天堂時分。

　　林布蘭特是 17 世紀歐洲最傑出的畫家，作品高度發揮了光與影的關係，在窈寐之機捕捉虛實，把激越熱情釋放於幽微深處，風格前所未有。

PLATE 6

布欣
(François Boucher, 1703-1770)

驚喜

1730 年
畫布・油彩
81.5×65.5 cm
美國紐奧良美術館

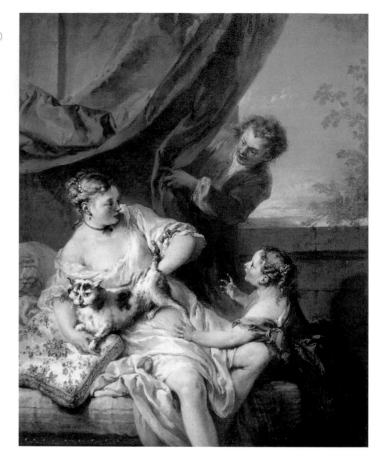

　　布欣是 18 世紀法國畫壇代表人物，深獲路易十五寵姬龐芭杜夫人賞識，才華加上貴人提攜，際遇令人羨慕，又娶得畫家本人高調推崇為「巴黎第一美人」的瑪麗・讓娜・比西，賞心樂事、如花美眷經常躍然畫布，完全顛覆藝術家命多乖違的世俗成見。在洛可可香風細雨的滋潤下，布欣仕女作品可謂滿紙春色，偶然出現貓蹤也是養尊處優的閨中之寵。

　　這幅〈驚喜〉裡的捲毛大花貓原本與女主人在床上繾綣，忽然有人急沖沖掀開帘子報喜，把貓嚇得雙耳倒豎、提臀擺尾，女僕則興奮得撲在女主人大腿上比手畫腳，而女主角只是微微抬起上身，雙手仍然安撫著愛貓，表情一派恬淡，説明這是訓練有素的大家閨秀，只肯在心中暗暗竊喜。最有趣的是，其他兩人都恰恰只能看到貓咪臀部。畫家精心表現了人貓之間四種情緒，節奏分明又融洽有趣。

PLATE　7

布欣（François Boucher, 1703-1770）

梳妝　1742 年　畫布‧油彩　52.5×66.5 ㎝　馬德里泰森美術館

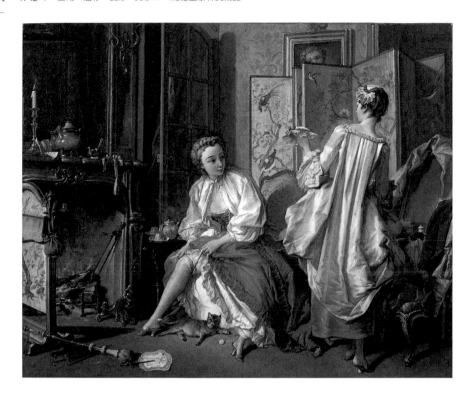

　　據説布欣很少離家，即使短暫外出也都是到凡爾賽宮、哥普蘭織造廠或歌劇院等與工作有關的地點。由於生活單純、家庭美滿，布欣對起居細節著墨極深，甚至沉迷其中。畫中嬌憨小貓以女主人蓬鬆的襯裙為幕、爐邊溫暖的地毯為蓆，滿屋子像玩具的擺設，對貓咪來説堪稱極樂吧。

　　貴婦人背後的屏風與滿室稍嫌雜亂的布置，正是當時流行的東方樣式。在那個講究享樂，崇尚奢侈的時空背景下，畫面上是個只有主僕與貓的私密空間，合該如此輕鬆惬意。忽然女主人掀開襯裙一角準備繫上吊襪帶，小貓的秘密基地曝了光，立刻喵聲大作表示抗議，接著應該是響起一串笑聲，小貓其實不太介意。

PLATE 8

布欣（François Boucher,1703-1770）
女帽商（早晨）

1746年　畫布‧油彩
64×53 cm　斯德哥爾摩國立美術館

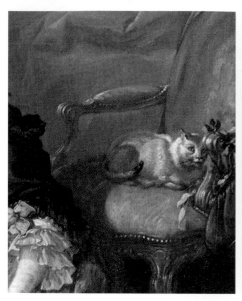

　　布欣經常以女性為主題，取材涵蓋天上人間，從女神、貴婦、女僕到村姑等，她們分別出現在頭上天使縈繞、腳下猶有獵物囤積的神話世界，或居住在布置考究靡麗的華屋，或點綴於精緻如園林的鄉村風景，主題雖有差異，卻是一貫富饒，用現代人眼光來看或許過猶不及，不過對貓來說，享受是一定不會錯的啦。

　　在布欣刻意營造的美好世界中，即使女僕或貴族以外的服務業者亦得以遍身綾羅，他筆下出現的貓也過得十分滋養，畫中體型沉甸甸的花貓霸佔著扶手椅，背對著兩位忙著討論衣飾的女子，從牠毫無興趣的表現判斷，應是司空見慣如此場面，這隻貓在〈驚喜〉一作似曾相識，可能是布欣夫人寵物。

　　布欣作品充滿法國人獨有的感官愉悅之美，對貓來說恰是理想的生活樣式。

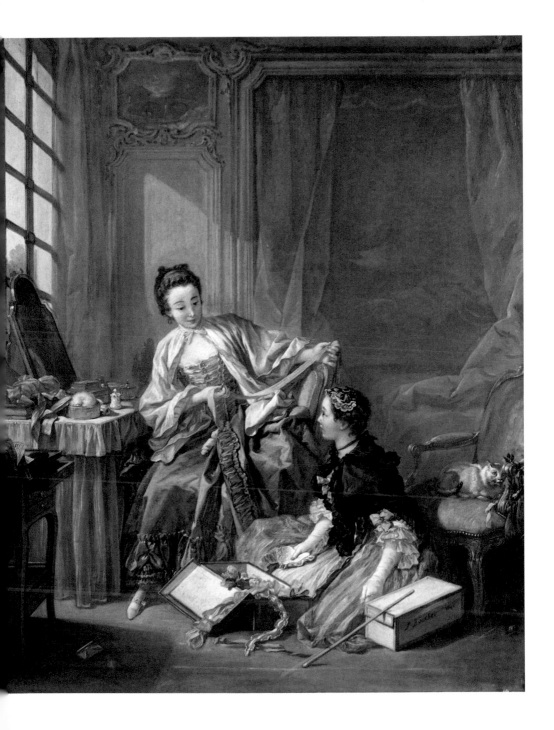

PLATE 9

福拉歌那（Jean Honoré Fragorand,1732-1806）
手抱貓與狗的年輕女子

畫布・油彩
直徑 65 cm
以色列台拉維夫私人
收藏（右圖）

PLATE 10

福拉歌那
男孩與貓

石印粉筆畫
巴黎羅浮宮
（右頁圖）

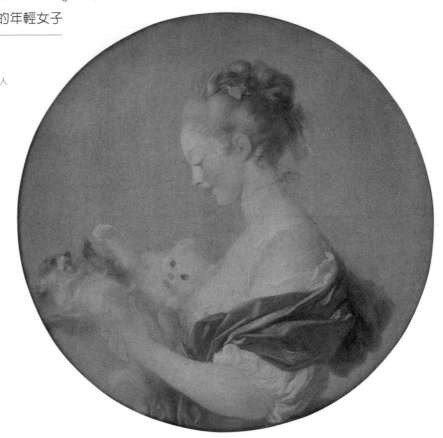

　　福拉歌那大都以戀人、仕女與母子等為題材，刻畫戀情尤其入木三分，優雅的情色場面，男女意態楚楚、衣袂生風，令人不勝嚮往，其作流傳極廣，許多藝術愛好者都曾被〈閱讀的年輕女子〉、〈想望的片刻〉、〈浴女〉、〈閂門〉與〈情書〉等名作深深吸引，其風格絕不能以18世紀法國「洛可可」典型的纖細優美一語帶過，除了完美技巧令人嘆服，獨樹一格充滿知性的官能美，才是他畫裡紅顏魅力不衰的理由。

　福拉歌那又有「維納斯畫家」之稱，女性肖像堪稱一絕，所畫對象多係名流貴族，因此這類作品被歸納為淑女肖像畫系列。〈手抱貓與狗的年輕女子〉即為佳例，此作以大面積露出模特兒的長頸、微敞的胸口與香肩，線條曼妙簡潔，最後聚焦在精美的臉部，形象既性感又清純，想必讓委託人非常滿意。

　女子懷中同時抱著貓與狗，讓畫面動態更為豐富，掌握動態亦是福拉歌那的強項，此作雖然無法表現出〈盪鞦韆〉中女主角層層襯裙隨風翩翻的華麗場面，但安排一雙貓狗在女子裸胸之上嬉鬧爭寵，也算費盡心思了。貓咪是畫中唯一正面露臉的角色，一臉無辜、一點點野性，既開放又俏皮可愛，畫家使出了女人與貓聯手的絕招，吸睛度百分百，向來許多愛畫貓的畫家，都深知箇中奧秘。

　貓在另一幅石印粉筆畫〈男孩與貓〉面目為之一新，蜷臥在男孩雙腿底下的貓，四肢沾地，一臉憨厚土氣，與赤腳男孩的搭檔恰得其分。貓在名畫中也各有眷屬。

貓筆記

輕飄飄的小不點，
一下地還沒來得及站穩，
已經敞開四足飛奔，
一身稀疏胎毛散發著光暈。

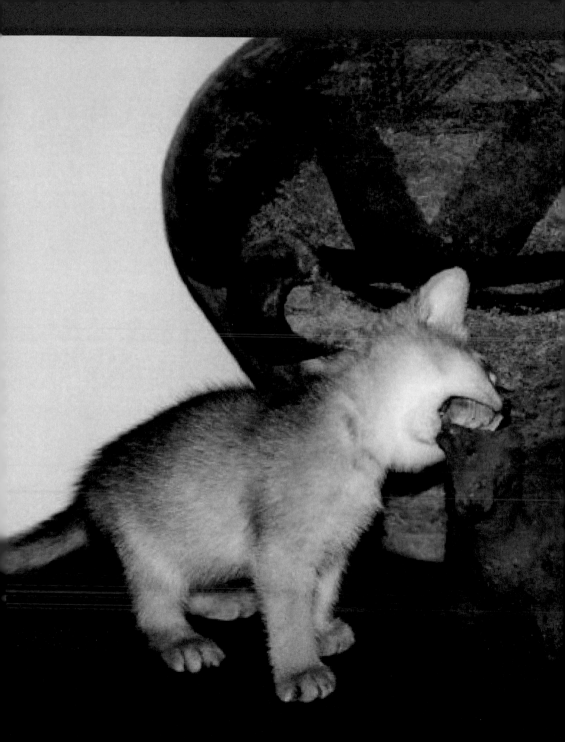

PLATE II

哥雅（Francisco Goya, 1746-1828）
相鬥的兩隻貓

1786-87 年
畫布・油彩
56×193 cm
馬德里普拉多美術館

　　兩隻拱背對峙的貓，耳朵向後緊貼，表情猙獰，嘶嘶作吼，戰火好像一觸即發；身體語言卻說明了牠們其實很害怕，除了發情的公貓以外，貓很少真正開打，哈氣是貓族特殊的恐嚇用語，多屬虛張聲勢，警告對方同時放大自己的存在感。哥雅真是觀察入微！

　　巧妙的逆光處理，讓畫面層次豐富華麗，空間與透明感的表現手法令人讚嘆，兩隻貓與背景關係流暢生動，帶有東方的優雅氣質，哥雅隨意拈來這樣平凡甚至有點滑稽的題材，竟也氣勢十足，兩隻小貓簡直不雅於畫家筆下英雄、貴族的分量。

　　哥雅一般被稱為西班牙浪漫主義畫家，畫風多變，涵蓋早期的巴洛克到後期類似表現主義等風格，筆下無論壯美、雄偉，甚至恐怖的題材，無不自如，雖然沒有建立派別，但哥雅對 19 世紀的法國繪畫具有啓發性的影響。

PLATE　12

哥雅（Francisco Goya, 1746-1828）
德・蘇尼加畫像

1784-92 年
畫布・油彩
127×101.6 cm
紐約大都會美術館

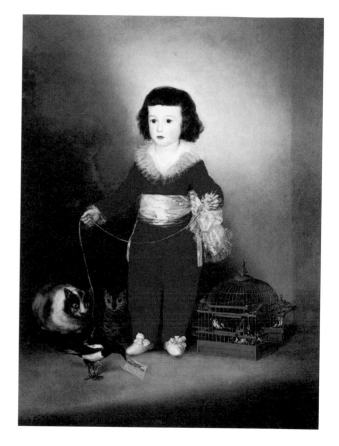

　　哥雅曾擔任西班牙宮廷畫師，留下許多為世冑貴族所作的畫像或家族群像，在盛名庇蔭下，有些作品甚至筆尖夾帶諷刺，強烈表現出個人批判。不過，哥雅得以成功周旋權貴，酬酢功力顯然不是泛泛之輩，例如在著名的〈卡洛斯四世家族〉（1800-1801）之中，哥雅即突兀地把自己置入扮演畫家角色，委託人似乎也不引為忤。無獨有偶，哥雅的大前輩——西班牙文藝復興時期傑出畫家維拉斯蓋茲（1599-1660），也曾把自己畫進〈宮廷仕女〉（1656）一作。

　　哥雅筆下的貴族肖像經常搭配與主人一樣張揚誇飾的寵物，雖是反映當時風尚，但在哥雅眼中也許寵物與主人正是互為表裡的一對活寶吧。這幅作品的主人是兒童，奢侈的擁有許多寵物為伴，手上繩子繫著一隻大鳥，旁邊坐著三隻虎視眈眈的成貓，畫面右邊籠子裡還有一些小鳥，繩子與鳥籠在此反諷地成為弱小的保護者。寵物間天敵的緊張關係，與孩子甜美無邪的臉龐形成了詭異對照。

PLATE 13

哥雅（Francisco Goya, 1746-1828）
理性沉睡而衍生的怪物

1797-98 年
深褐墨畫・銅版蝕刻
21.6×15.2 ㎝
馬德里普拉多美術館

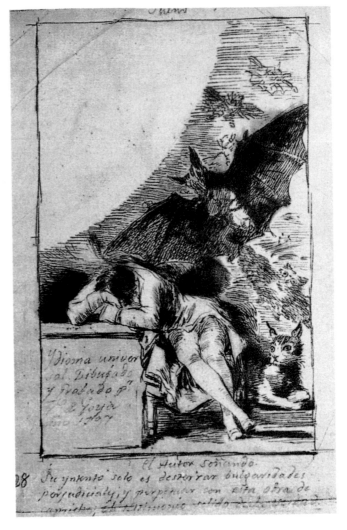

　　1792 年，哥雅在旅途中感染惡疾，九死一生，最後導致失聰，病痛也改變了他的創作，此時他繪製了一系列名為「幻想畫」的蝕刻作品，內容極盡辛辣、刻薄，以充滿諷刺的尖銳筆觸，直指時弊與當局。

PLATE 14

哥雅（Francisco Goya, 1746-1828）

無禮的鏡子

1797-98 年
紅色墨畫
馬德里普拉多美術館

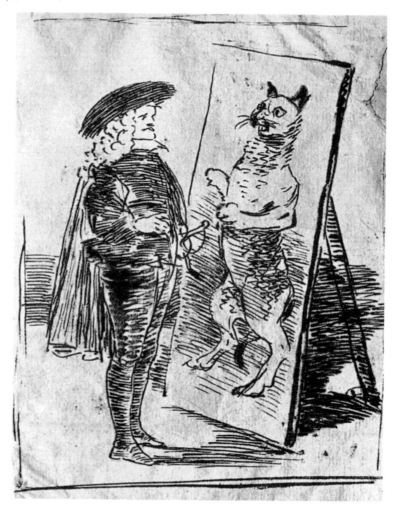

　　哥雅對動物題材顯然有所偏好，這些原本無言的動物伴侶，此時倒成了為他「發聲」的媒體，貓兒神秘、詭譎與難於掌握的特質，加上歷史種種負面的附會傳說，效果可謂「無聲勝有聲」。

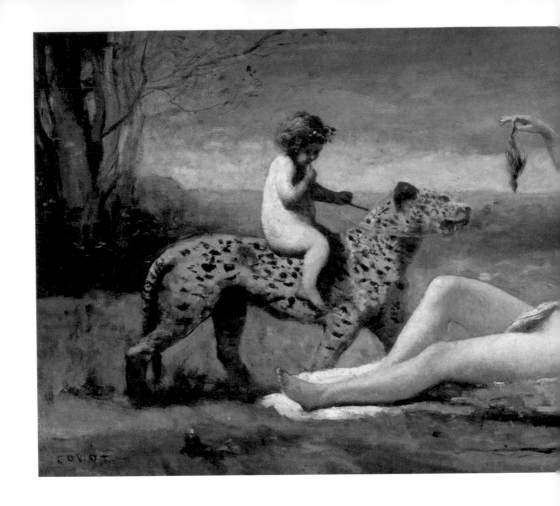

　　柯洛是 19 世紀最出色的風景畫家，筆觸飽含空氣，作品常帶詩意。近代藝評提到柯洛幾乎不會錯過〈酒神女祭司與花豹〉一作，對著名的風景畫家來説，或是無心插柳，但也不能完全視為偶然，柯洛曾經建議弟子以裸體習作為畫風景奠基，他認為如果可以生動呈現人體之美，毫不造作扭捏之餘，自然就有能力表現造物之奇，人體等於風景畫的初體現。

　　一個赤裸的小孩騎著花豹，面朝野地上玉體橫陳的女祭師，她一手撐著鋪蓋，一手拎著一隻死鳥，逗著花豹來吃。此作構圖勻稱至極，人物與花豹都以側面呈現，

PLATE 15

柯洛 (Jean-Baptiste-Camille Corot, 1796-1875)
酒神女祭司與花豹

1860 年（1865-70 加筆） 畫布·油彩
54.6×95.3 cm 佛蒙特州雪爾本美術館

〈酒神女祭司與花豹〉草圖

對比之下體態更加分明，女祭師與花豹一樣修長婀娜，豐盈又富有彈性，而遠景的空氣感表現絶佳，隱隱應和畫中人獸吐納大氣。此作風景部分雖然著墨有限，但是任憑捕風捉影綽綽有餘。

　　花豹雖然逼真，也沒有人會懷疑畫家的寫實能力，但實在很難説服觀者這真是一頭豹，牠頭部略大，表情趣致，更像毫無攻擊性的寵物。這頭毛色斑斕顯然很受照顧的大貓，不太可能有胃口吃一隻寒酸的死鳥，牠興致勃勃的表情，更像是為了給主人面子而表現出適度好奇心的貓咪，心思婉轉令人莞爾。

PLATE 16

米勒（Jean-François Millet, 1814-1875）

搗乳的婦人

1855-56 年
銅板蝕刻
17.8×12 cm
英國格拉斯哥博物館群（右圖）

PLATE 17

米勒（Jean-François Millet, 1814-1875）

搗乳的婦人

1870 年
畫布・油彩
98.4×62.2 cm
美國麻省梅爾登公共圖書館（右頁圖）

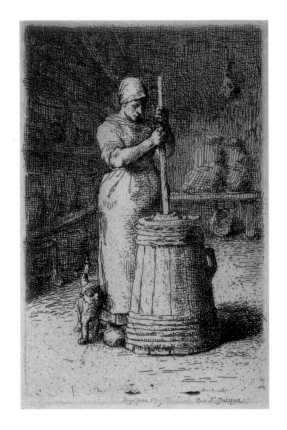

　　米勒大部分的人生都在貧苦中度過，主因之一是子女眾多食指浩繁，但是他與妻兒的關係相當親密，各種溫馨的生活場景經常出現在畫作中。米勒家還有隻貓呢！

　　米勒在不同時期都曾以攪拌牛奶的農婦與貓為創作主題，只有背景稍作改變，也許這隻貓正是讓他覺得如此有趣的理由。畫面上工作中的農婦身體結實，雙手有力，純樸面容一如其他米勒擅長描寫的勞動階級。其實不只農家女，米勒筆下的聖母、女神，也經常是一臉憨直堅毅。這隻依偎在婦人身邊的貓，一定是一邊盡情磨蹭，一邊滿足的發出呼嚕聲。雖然不一定能獲得額外餵食，不過婦人露出了一抹微笑，顯然喜歡有牠作伴，貓也歡喜。

　　在此之前，米勒已發表了〈播種者〉、〈拾穗〉、〈晚鐘〉等傳世之作，聲譽日隆，這隻招財貓應該也會跟著沾光吧。

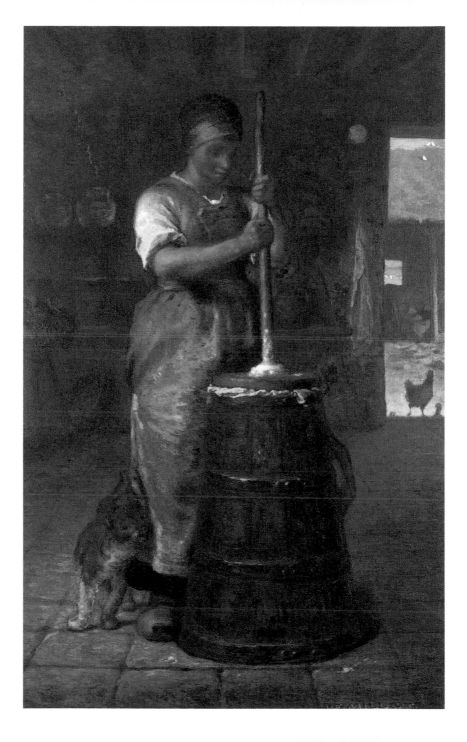

PLATE 18

米勒 (Jean-François Millet, 1814-1875)
搗乳的婦人

1868-70 年 粉彩

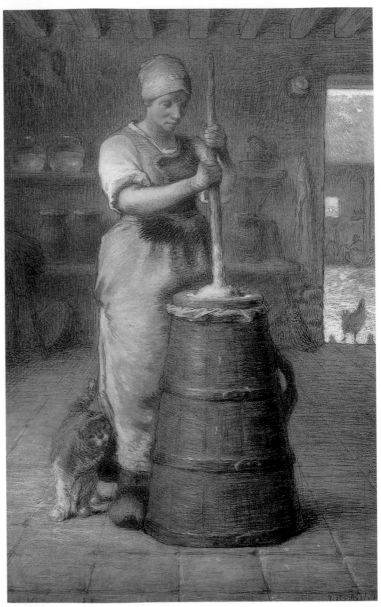

PLATE 19

米勒（Jean-François Millet, 1814-1875）

等待　1860-61 年　83.8×121.7 ㎝　堪薩斯納爾森 - 阿特金斯美術館

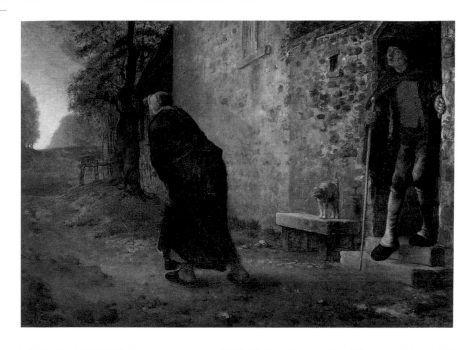

　　這幅〈等待〉的場景是黃昏時分吧，夕陽餘暉映照著一戶農家門口，一對衣衫襤褸的男女正殷切盼著歸路。貓兒也加入等待的陣容，可是牠顯然一點也不焦慮，拱起身子大大打個哈欠，哪怕晚餐還沒有著落，也完全不影響牠自得其樂，這種境界說是「貧賤不能移」也不為過。

　　米勒是 19 世紀最傑出的寫實主義畫家、巴比松派主要成員，他以獨步法國當代的勞動者美學，以及批判上流社會的洞見，留下至今依然深具啓發性的許多傑作，被稱為偉大的田園畫家，但他筆下的農民寫照並不詩情畫意，他們木訥、虔誠，在終日勞苦之後依然禮讚土地。米勒生長於農家，他熟悉必須揮汗如雨工作才能換得一餐溫飽的人生，並且視之為生命必然的軌道，因此他刻劃勞動大眾生活中的苦與樂、性格裡的天真與執拗，筆意宛若天成。

PLATE 20

庫爾貝（Gustave Courbet, 1819-1877）

女人與貓

1864 年
畫布‧油彩
73×57 cm
美國麻州伍斯達美術館

庫爾貝積極主張「如實的表現現實」，十分痛恨因襲模仿。曾經有人請他畫天使，他說：「把最好的天使帶來給我看，我從來沒見過長翅膀的人……」。他一生崢嶸叛逆、據理力爭，最終總算被公認為 19 世紀法國寫實主義的開拓者。

庫爾貝出生於奧爾南富農之家，他的畫作很自然大量出現動物題材，特別是狗，而且狗兒應該不只是他「如實」描寫的一部分，其中飽含畫筆難以探測其深的友愛，例如〈帶黑狗的自畫像〉裡讓他露出一臉得色的黑色龐然大物儼然知己。此外，庫爾貝在 1855 年世界博覽會送件被退，讓他憤而大張旗鼓同時在會外展出因此掀起軒然大波的經典之作〈畫家的畫室〉與〈奧爾南的葬禮〉，前者複雜的人物群組裡穿插了好幾組嬉鬧的狗群，後者在構圖縝密、組織龐大的送葬隊伍裡赫然出現一隻大狗顧盼自雄，可說任狗搶盡鋒頭。

這幅抒情小品〈女人與貓〉，畫中女子和貓正在享受近乎誇耀的親密關係，女子面目有些模糊，顯得這隻白色長毛貓更加華麗，牠溫柔地縮起趾爪環抱著女子頸項，貓掌是貓少數排汗的敏感部位，直接與人肌膚相貼，正是貓咪表示信任乃至嘉許的行為，在庫爾貝眼中貓或許不如狗來得有趣，但能深入觀察至此，至少告訴我們貓亦不凡，其重要性甚至超過某些人類呢。

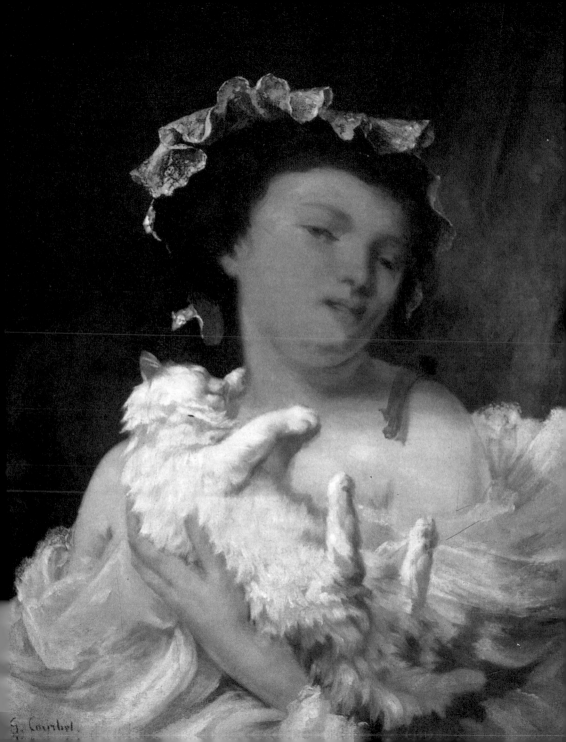

2
貓筆記

我们是相處零風險的親密伴侶，
期待依偎著共度每一天；
我们超越一切人間關係。

PLATE 21

馬奈〈Édouard Manet, 1832-1883〉
〈奧林匹亞〉速寫

1863 年　畫紙‧水彩　倫敦私人收藏

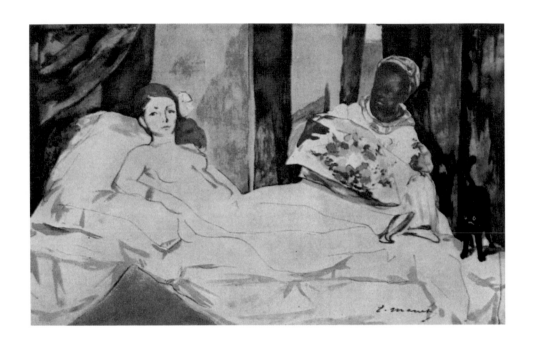

　　這幅〈奧林匹亞〉可能是流傳最廣的名畫之一，但發表之初卻給畫家帶來悲慘的
厄運，甚至出現山寨版諷刺漫畫大肆人身攻訐，黑貓也意外成為嘲諷馬奈的象徵。

　　繼完成〈草地上的午餐〉之後，馬奈開始繪製〈奧林匹亞〉，其中融會了他費盡
苦心整合而成的新風格，是馬奈自認的傑作。畫面主題簡單、直接了當，畫家自信
而胸無城府地描繪了交際花、女僕與貓的私生活，沒想到觀眾反應完全出乎意料，
一場驚世風波撲面而來。

　　評者認為〈奧林匹亞〉的傷風敗俗更甚於〈草地上的午餐〉，畫中裸女瞪視觀眾，
頭上插了一朵花，腳上蹬著高跟鞋，一副無所謂的樣子，簡直是厚顏無恥；黑人女

PLATE 22

馬奈（Édouard Manet, 1832-1883）

奧林匹亞

1863 年　畫布‧油彩　130×190 ㎝　巴黎奧賽美術館

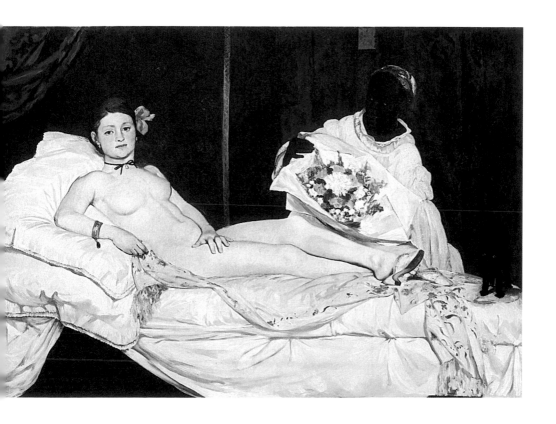

僕捧來一束可能是仰慕者送的花，更加坐實了她的放浪；床腳一隻春情蕩漾的黑貓，
昂然伸著懶腰、尾巴聳立，更無疑是她的活商標了。這幅飽受攻擊的作品先是退避
到展覽館邊陲一扇門上，最後難敵眾怒，還是被掃地出門了事。灰溜溜的馬奈遠走
西班牙暫避風頭，也許是福禍相倚，經過西班牙薰風一陣吹拂，他的創作生涯意外
有了轉機。

PLATE 23

馬奈
（Édouard Manet,
1832-1883）

畫室裡的午餐

1868 年
畫布・油彩
118×154 ㎝
慕尼黑新繪畫陳列館

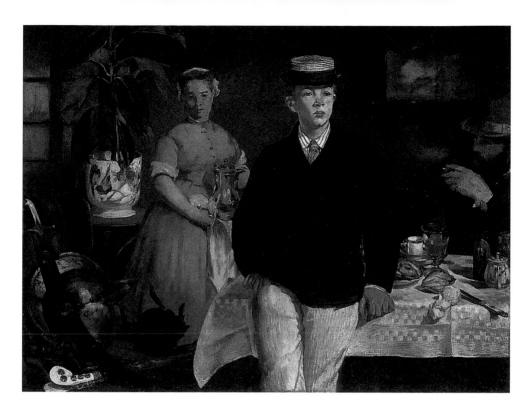

　　這幅〈畫室裡的午餐〉是馬奈代表作之一，此作沒有〈草地上的午餐〉、〈奧林匹亞〉傷風敗俗的疑慮，沒有陳述政治事件〈槍決墨西哥王馬克西米連〉的沈重，只是低調描繪家常生活。馬奈不厭其煩地一一刻畫各種人物與靜物組合，包括畫面中充當模特兒的繼子里昂、畫家羅賽林……，其他複雜物件如繪有花鳥的花盆、角落的頭盔、毛瑟槍和劍，乃至一粒去皮的檸檬等。構圖與元素雖然龐多，但馬奈以獨到的光影詮釋與色塊處理輕鬆化繁為簡，露了一手驚天之技，尤其是那一隻蜷伏的黑貓，簡直化作一團不辨形跡的墨色。這神來一筆似遊戲，也像挑戰，讓此作充滿了欲語還休的懸疑。

　　評者咸認馬奈為 19 世紀印象主義的奠基者，雖然他從未參加印象派展覽，也不是印象主義畫家，惟馬奈屏棄 19 世紀官派畫家遵守的明暗法則，不用褐色畫陰影、導入明色作法，領先群倫邁出革命性的一大步。

PLATE 24

雷諾瓦
（Pierre-Auguste Renoir, 1841-1919）

年輕男孩與貓

1868-69 年
畫布．油彩
124×67 cm
巴黎奧賽美術館

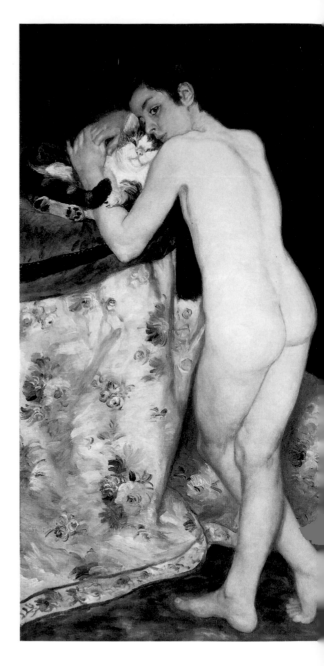

　　雷諾瓦十三歲時曾在陶瓷廠工作，把花鳥圖案畫在瓷器上。這一段為稻粱謀的學徒經驗，在他日後的創作生命中，埋下了奇妙的種子。雷諾瓦後來發展出一種輕憐密愛的粉色調，以歌頌年輕女子陶瓷般的凝脂，深受喜愛。

　　裸體男孩是雷諾瓦作品中的異數，與女孩一樣潔白的肌膚，平滑若大理石，但是比起女子的肉體似乎少了一些體香與溫度？男孩雙手環抱著愛貓，貓兒也情願依偎入懷。三色貓（通常是母貓）正面對外，表情略顯淡漠，相對於男孩的纏綿投入，說明牠才是決定這場邂逅發展的主導者，貓族偶而施捨溫存，的確令人受寵若驚，而不由自主獻上供養，忽略了貓性無常。

PLATE　25

雷諾瓦

（Pierre-Auguste Renoir，
1841-1919）

抱著貓的女孩

1880 年
畫布・油彩
120.1×92.2 cm
美國麻州克拉克藝術協會

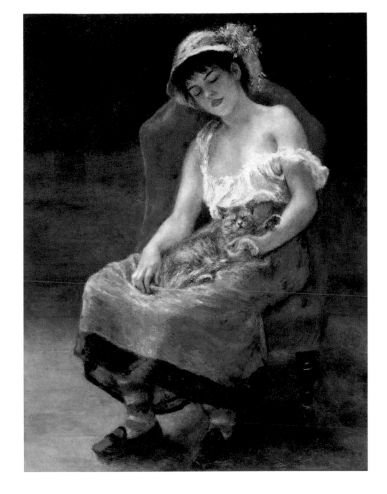

　　雷諾瓦被歸類為「人物風俗畫家」，作品接受度極高，即使身陷困境或病痛，他還是堅持畫幸福美好的作品，認為生命多苦，何必雪上加霜？

　　此作以自然寫實的筆調，描繪午寐中的女孩與貓，人物渾厚華滋，一貫的雷諾瓦風格，女孩肌膚晶瑩透明，如彩色寶石般閃閃生輝，小巧的鼻子因光芒折射出現一點亮暈，彷彿貓鼻，此刻正細細打鼾吧，而在她腿上睡著的貓，也同時發出滿足的呼嚕聲。

PLATE 26

雷諾瓦 （Pierre-Auguste Renoir, 1841-1919）
母與子

1886
畫布·油彩
佛羅里達聖彼得斯堡美術館

　　雷諾瓦 21 歲進入美術學院，與印象派的畫家好友如莫內、希斯利、卡伊波德及莫莉索等一起切磋成長，也一起開花結果。他的畫溫柔洋溢，散發著馥郁人間氣息，是世界上最具人氣的畫家之一。

　　1986 年，雷諾瓦的長子皮耶才剛出生，他如飲蜜汁，醺醺然之餘看著眼前一雙母子，無時不生情意，無景不可入畫。身材豐盈的年輕母親懷裡抱著稚子，花貓依偎在旁，逕自理毛，默默分享這份幸福。畫中人應是雷諾瓦之妻，她曾說：「女人應該畫得像美麗的水果」，陽光下哺乳的少婦似乎也散發出一股成熟果香，明亮的粉色調隨著陽光游移，每及一物皆金光閃閃。

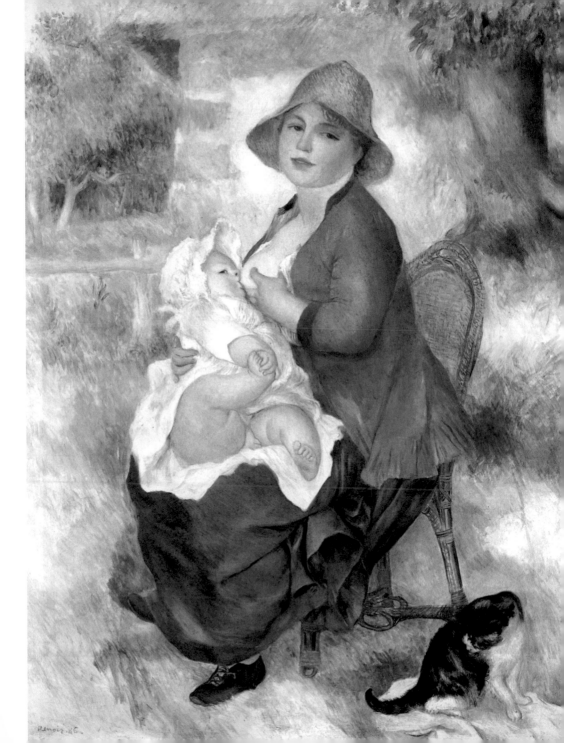

PLATE 27

高更（Paul Gauguin, 1848-1903）
艾爾哈·奧希巴

1896 年　畫布·油彩
65×75 cm
聖彼得堡冬宮博物館

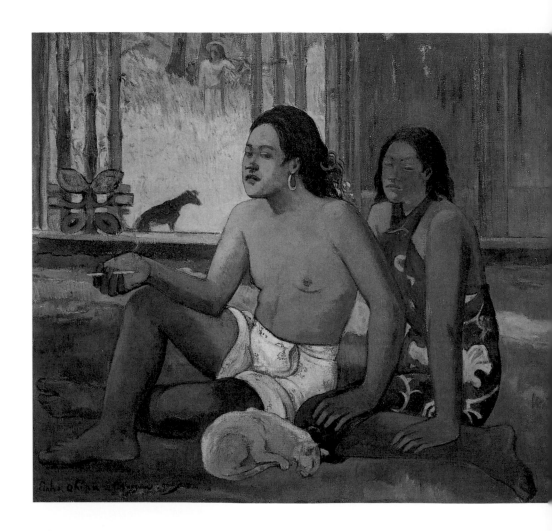

蜷伏的貓在大白天睡得心安理得。土著人家蓄貓補鼠，貓與主人彼此是實際的供需關係，作為提供具體貢獻的一員，自然有權待在室內一角遮風避雨。但在高更眼中，這隻貓可能只是色塊、是線條，是畫面構成之必需吧。

高更、梵谷與塞尚被大部分藝術史家歸類為「後印象派」代表畫家。高更起步較晚，當時印象派已逐漸沉淪僵化，但是他不甘沉默，經常雄辯滔滔，嘔思破繭而出。1891年，他終於拋棄巴黎令人厭煩的一切，隻身遠赴南太平洋上的大溪地，寄身小農村，並娶年輕土女為偶。這種山中無歲月的生活讓他大為振奮，竟然在短短兩年裡，一口氣完成六十多幅油畫、雕塑與版畫等，現存經典之作幾乎都在此時誕生。到了大溪地之後，他只回去過法國一次，五十五歲病逝在最後落腳的島嶼。

PLATE　28

高更（Paul Gauguin, 1848-1903）
大溪地所見速寫　1901年

高更畫貓相當冷漠客觀，表現不似他作品中其他的動物。例如重複出現在〈阿雷阿雷阿〉、〈大溪地牧歌〉的大黃狗，很顯然是高更的朋友或寵物，在畫面總是佔據主導地位，一身豔光的土著女子與大黃狗聲氣呼應，與高更的距離似乎也因此更接近了，臉上洋溢著朦朧的幸福。

對照高更速寫哺乳中的貓母子，一旁是工作中的土著，遠處還有頭豬，筆觸寫實淡然，也許在他眼中「貓不就是貓嘛」。

PLATE 29

席涅克（Paul Signac,1863-1935）
為〈星期天〉所作最後草圖

1889 年　畫布·油彩　33×33 cm　私人收藏

　　席涅克與新印象主義先驅秀拉一起發明了「點描法」或稱「分光主義」，即以原色小點縱橫交錯呈現畫面，類似現代彩色印刷原理。席涅克以點描法發表了〈用餐室〉頗受好評之後，即著手創作尺寸更大的〈星期天〉，描寫一對怨偶受困同一個屋簷下的場景。他一連畫了許多幅草圖才定稿，有的有貓，有的則無此不速之客，最後，他顯然更中意把一隻貓加入這個精心規劃的僵局。

　　背對背的夫婦各懷心事，妻子刻意打開窗簾向外眺望，男主人沉默地撥弄火爐，兩個人在休息日穿著正式外出服，更顯示山雨欲來，氣氛令人不安。他們養的貓本想過來撒個嬌吧？不料遇到強烈冷空氣，一時驚疑交加進退不得，背毛直豎、尾巴高舉，模樣十分狼狽。無辜的貓咪，不但與心事重重的人物形成戲劇性對比，也讓嚴密的畫面得以適度透氣。

　　秀拉、席涅克與魯東於 1884 在巴黎創立「獨立沙龍」，並成立「獨立藝術家協會」，是年被稱之為新印象派元年。席涅克自 1908 年起擔任巴黎「獨立藝術家協會」會長，一直到 1934 年他去世的前一年才卸任，可見其影響力。

PLATE　30

席涅克（Paul Signac, 1863-1935）

星期天

1888-90 年　畫布・油彩　150×150 cm　私人收藏

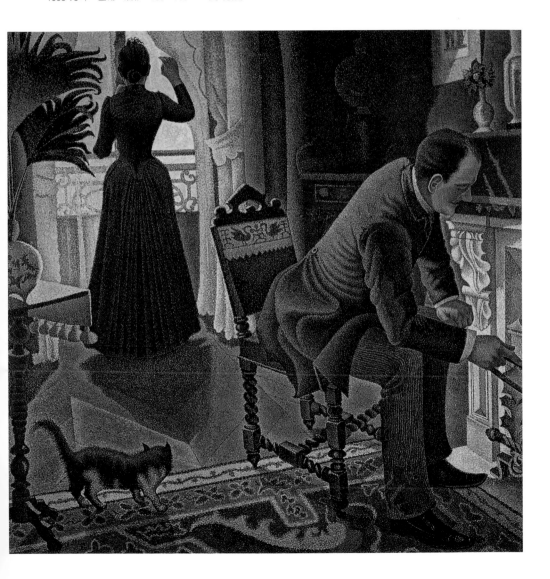

❸

貓筆記

小貓打從臉上經過，
有點汗臭味的貓掌在額頭停頓了一下，
又繞一個圈子才決定蜷伏在胸口，
心臟貼著心臟，
開始打起呼嚕，
好像怎麼寵自己都不夠。

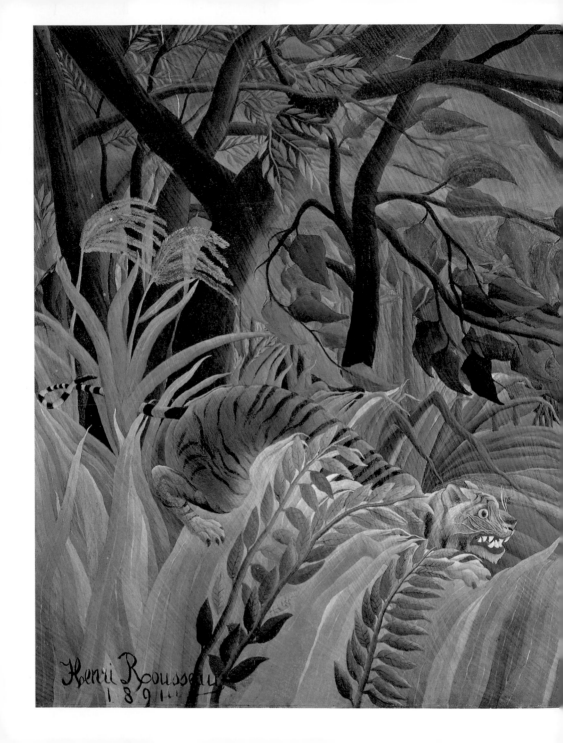

PLATE 31

盧梭（Henri Rousseau, 1844-1910）
驚奇！

1891 年　畫布·油彩　130×162 cm
倫敦國家畫廊信託基金會

　　此作是盧梭叢林系列作品的濫觴，叢林裡樹動風搖，匍匐前進的老虎露出家貓般一臉好奇，所經之處草叢沙沙有聲，天空雷電作閃，這樣充滿動態的構成跟後來一系列靜謐叢林，情境大不相同，也是此作最特別之處。

　　1891 年，四十七歲的盧梭第一次在第七屆獨立沙龍展出這幅充滿異國風情的〈驚奇！〉（先知派第一屆展覽），畫中表情倔強、勇闖叢林的大貓，似乎呼應了在畫壇上初試啼聲的盧梭心境。〈驚奇！〉的筆觸很像「亂針繡」工藝，看似不受拘束重重疊疊製造出樹葉、草叢的立體層次，神態趣致的大貓反而以較平面的手法呈現，有意無意達到隱身叢林的效果，盧梭以一介素人畫家向藝術大門叩關，一出手已展現不同凡俗的天賦美感。

PLATE 32

盧梭（Henri Rousseau, 1844-1910）
一個女人的肖像

1895-97 年　畫布‧油彩　198×115 cm　巴黎奧賽美術館

女子碩大的身軀與角落的小貓不成比例，但是如果遮去小貓，這幅畫又完全失去平衡，女子與貓揉合了怪誕與可愛，彼此之間構成神祕的巨大能量，從畫面向外張開一張隱形羅網。

從這幅作品來看，盧梭對他的獨門手法已經控制自如，甚至把原來藏拙的技巧轉化為個人特色。女子體積龐大，但腰肢纖細，蓬蓬袖、寬闊裙擺像是灌滿了風的帆，讓她幾乎振袖能飛，因此手上需要一把黑傘延伸與地面的連結。那隻玩弄著毛線球的花貓，一臉狡滑慧黠，四肢軀幹卻顯得笨拙滯怠，既像寵物精靈又像惡夢使者，盧梭以造物之筆遊走於詭譎與和諧的兩極。

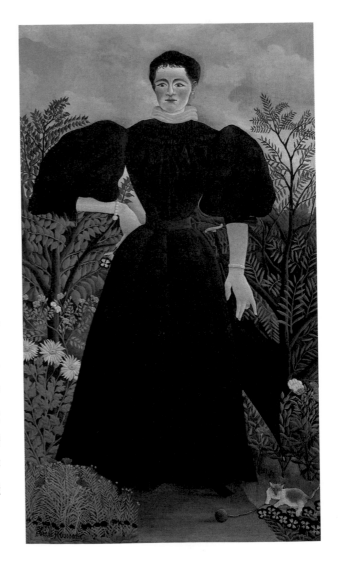

PLATE 33

盧梭（Henri Rousseau, 1844-1910）

獵虎　1895-1904 年　畫布‧油彩　38.1×46 cm　俄亥俄州哥倫布美術館

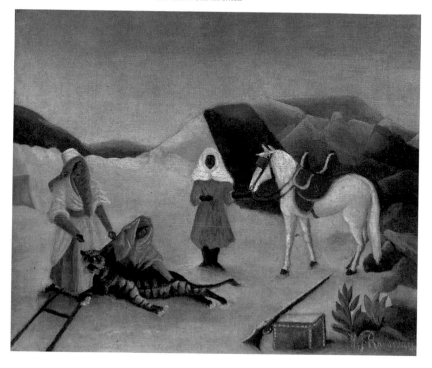

　　素人盧梭其創作歷程似乎一直徘徊在主流之外，但他以天真無畏、迷離難分現實與夢幻的作品，贏得包括畢卡索、馬諦斯、阿波里奈爾等畫友與詩人誠摯的守護，進而躋身藝術史，一舉躍居樸素藝術先驅。

　　盧梭筆下沉甸甸睏夢般的畫面，充滿滲透力，不經意間已直入人心最深處，不管喜不喜歡他的作品，都很難不受影響。

　　此作名為〈獵虎〉，受傷的老虎沒有暴跳反擊，卻露出一臉嬌嗔，杏眼圓睜，獵人反而像在安撫一頭撒潑的大貓，被蒙上眼睛的馬，則完全在狀況外安詳踱步……。畫面上的人與獸，好像不知道怎麼結束這個尷尬局面，時間奇妙地定格在一場荒誕的追逐之後。

PLATE 34

盧梭（Henri Rousseau, 1844-1910）
睡眠中的吉普賽人

1897 年　畫布・油彩
129.5×500.7 ㎝　紐約現代美術館

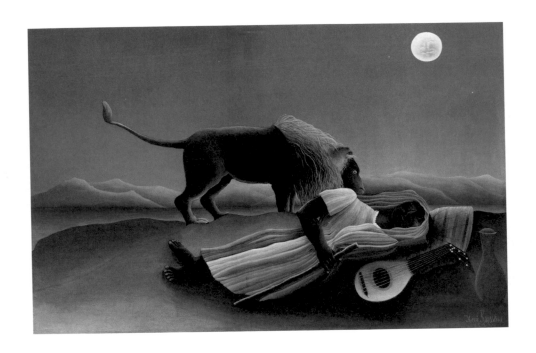

　　這是盧梭被討論最多的作品之一，夜色下沙丘橫亙，一頭獅子正悄悄接近睡眠中的吉卜賽人，月光皎潔，景物歷歷，睡著的旅人竟然露齒微笑，手上依然緊握著棍棒，彩虹條紋的衣飾發出奇妙光芒，身旁還有一些隨身家當，像靜物般安置一旁。畫面上演著緊張與平靜、渾沌與清晰的對比。

　　獅子面無表情，眼珠子閃閃發光，略帶傻氣，只有金色鬃毛與昂揚獅尾點綴威儀，完全看不出盧梭預設的危險。也許獅子只是路過，像一隻好奇的貓躡著腳、湊近看看這個躺平了的奇妙生物。

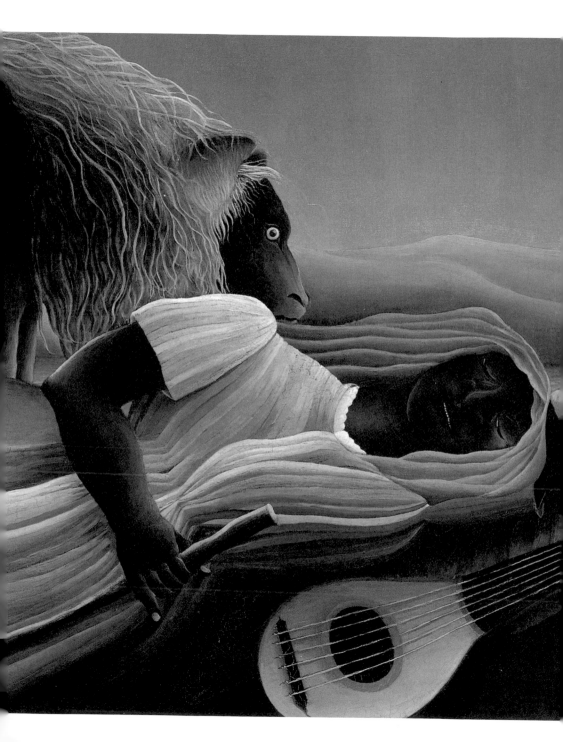

PLATE 35

盧梭（Henri Rousseau, 1844-1910）
法蘭西共和國的女神

1904 年
畫布・油彩
64.8×44.4
洛杉磯市立美術館

　姿態傲岸的女神，腳邊一頭雄獅也許是坐騎，也許是僕從？但獅子一派輕鬆，可愛神情更像陪伴女主人逛大街的寵貓。

　充滿靈性的動物與神人，構成一幅叢林奇景，但是女神裙襬下整齊鋪陳地板，洩露了此處可能只是一座人間花園。出自盧梭想像的叢林有如精心培育的盆栽，林相錯落有致、層次分明；這頭獅子盡情享受著芬多精的滋潤，一點也不想賣弄威風。盧梭就像一位高明的馴獸師，把這些無論熟悉或陌生、衝突或和諧的元素，調理得服服貼貼，各安其份。

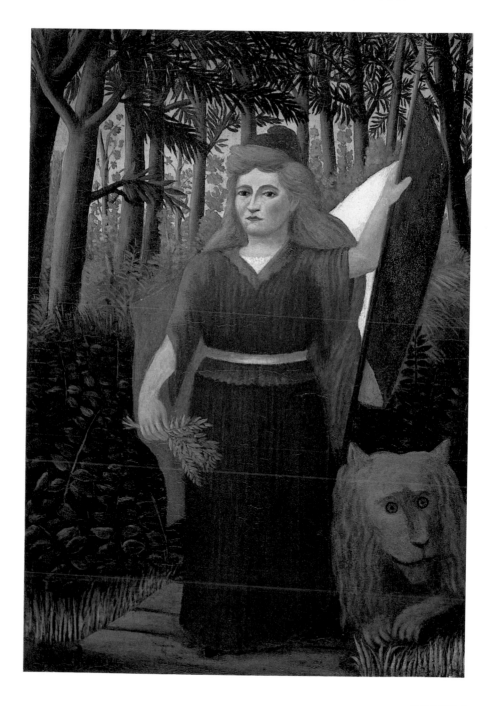

PLATE 36

盧梭 (Henri Rousseau, 1844-1910)

叢林中老虎的埋伏偷襲　1904 年　畫布·油彩　120×162 ㎝　巴恩斯收藏館

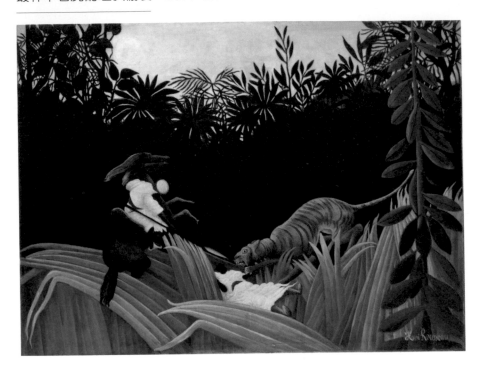

　　盧梭長期沉醉於叢林系列，這些作品呈現了大自然的奧祕，演繹動植物之間最奇妙的聚合，重組人與動物的關係，反覆探索生命中某些令人迷惑的時刻，例如獵人與獵物的際遇。

　　此作將〈獵虎〉的角色對調，偷襲得逞的老虎瞪著銅鈴大眼，無畏長矛，急著撲殺落馬的獵人，勉強留在馬背上的傢伙自身難保……，情節雖然緊張，但在夜幕掩護下，叢林卻無視於這場小小騷動，月色依舊。

　　其實，盧梭從未到過任何叢林，巴黎幾乎是他的全世界，他筆下的原始森林、異國植物與飛鳥走獸，主要參考植物園、動物園與攝影書籍而來。他以非比尋常的想像力，揮霍般創作出許多不可思議的傑作。

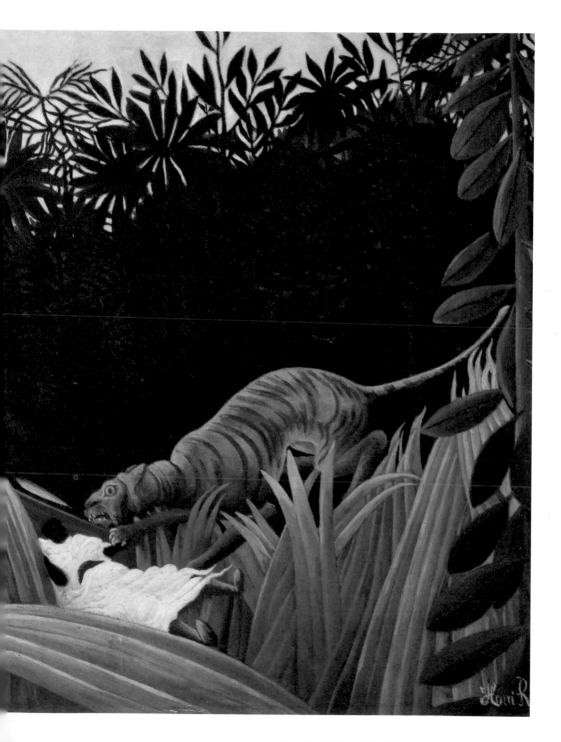

PLATE 37

盧梭〈Henri Rousseau, 1844-1910〉
餓獅
——
1905 年　畫布・油彩　201.5×301.5 cm　私人收藏

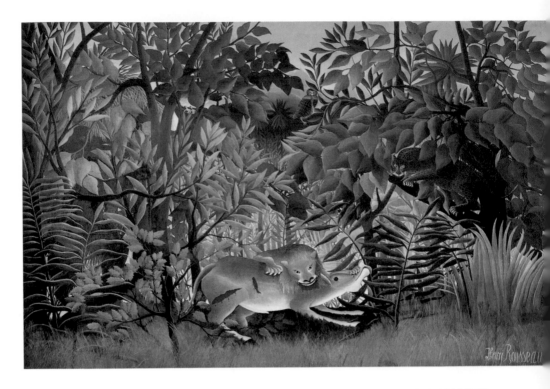

　　叢林裡一場殺戮正在進行，獅子緊咬著成鹿頸項，右方樹幹上有頭花豹悄悄觀戰，畫面中央靠近天空處一隻看起來正經八百的貓頭鷹，也被動加入觀眾席。除了藏身叢林的各種動物，四周不知名的喬木、灌木、樹葉與果實也都活生生般探頭探腦。獅子頭上枝蔓交錯與背後透光的小樹叢正好形成一個舞台區。濃蔭掩映下，一幕血腥奇特地組成一首小夜曲。

PLATE 38

盧梭（Henri Rousseau, 1844-1910）
獅子的饗宴

1907 年 畫布‧油彩 113.7×160 ㎝ 紐約大都會美術館

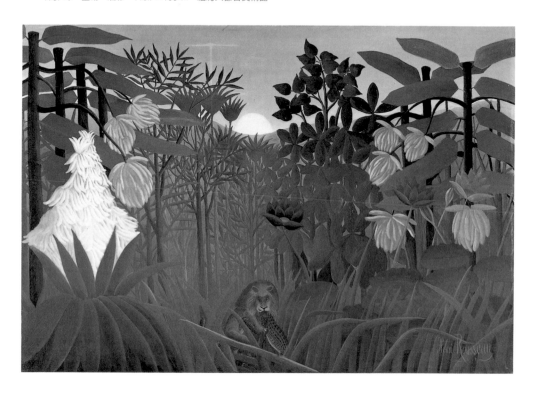

　　盧梭叢林系列年代前後不一，但不論信手拈來的逸品，或長期醞釀而成的巨作，相信他都從中獲得極大快慰，他的技巧漸漸凌駕了刻意摹寫，後期有些作品簡直是痛快淋漓一氣呵成，也可發現盧梭筆下擁有更豐富的生命情態。

　　此作的獅子沐浴在血色輝煌裡，前景是巨大的奇花異卉，深深淺淺的叢林似乎隱藏玄機，無風起浪。畫家想像空間更大也更自由了，就像畫面中一口咬死獵物的獅子一樣自信滿滿。此作雖然構圖誇張，筆觸依然十分細膩有致，沿襲盧梭一貫嚴謹的風格。

PLATE 39

盧梭（Henri Rousseau, 1844-1910）
夢幻

1910 年　畫布·油彩
204.5×298.5 cm　紐約現代美術館

　　盧梭在叢林系列熱烈描繪各種大貓出沒的場景，他筆下的大貓都有一副寵物神情，或許他根本就是把愛貓放進虛構叢林，陪伴他移山倒海大玩創作，一直到生命的盡頭。

　　橫臥叢林深處的少女，體態豐滿結實，一派自在，無聲呼喚著伴侶。月色沁涼，花果香氣襲人，林蔭深處傳來樂聲如歌，一頭獅子正面朝外表情怔怔，竟是愛上了人類少女？夢境如詩，植物各自崢嶸，人與動物和諧平等，盧梭式的美學盡現於斯。此作技巧完美，藝術情境也相對達到高峰，盧梭此時已聲譽崇隆，正在享受功成名就的巔峰。

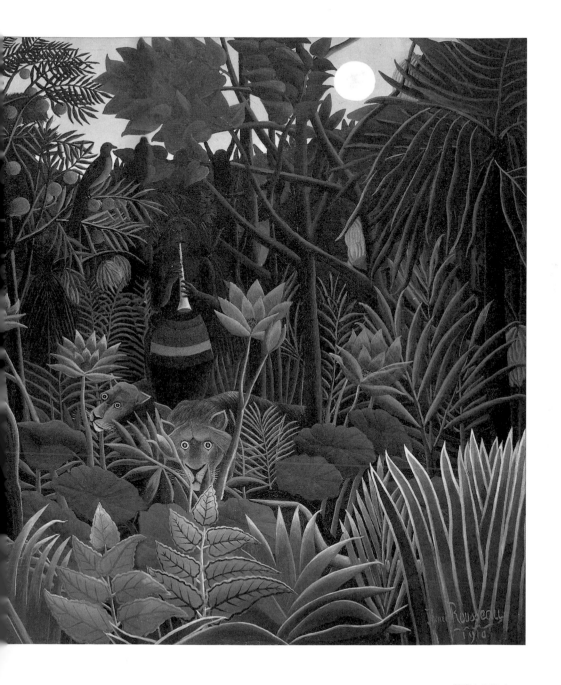

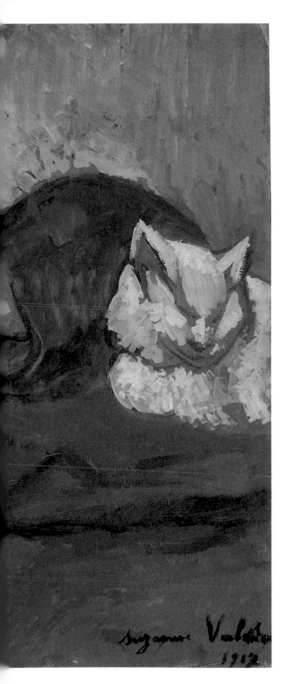

PLATE　40

瓦拉東（Suzanne Valadon, 1867-1938）
三隻貓

1917 年
畫紙 · 油彩
46.5×60 cm

　　郁特里羅（Maurice Utrillo, 1883-1955）
一生深陷戀母情節，他的母親蘇珊·瓦
拉東曾擔任雷諾瓦、竇加的模特兒，後
來成為女畫家。瓦拉東十六歲生下父不
詳的郁特里羅，她在愛子兩歲時為他畫
了一幅單色素描，幼兒的側面神情憂
鬱，盡失天真，像是充分明白自己的黯
淡身世，此作後來藏於巴黎國立現代美
術館。

　　瓦拉東不只是郁特里羅的母親，還是
他繪畫的啓蒙老師，她的作畫技巧得自
於當時交往畫家所傳授。

　　三隻姿態表情各異的貓咪，呈對角線
坐臥於紅毯上，貓兒二白、一黑，構圖、
用色簡潔，背景處理則相當隨興。郁特
里羅有一張與瓦拉東牽著狗出門散步的
照片，可見這對母子喜愛寵物，這些貓
或是家中飼養？也許牠們曾以貓眼冷看
過這一對母子的激情人生。

④ 貓筆記

牠專注的洗臉，然後舔腳背、腳掌心…，
最後才是屁眼。
儀式結束後，心滿意足的貓咪可能過來給你一個親親，
這時候只能接受，不能有任何不惜福的反應。

PLATE 41

波納爾（Pierre Bonnard, 1867-1947）
小女孩與貓

1899 年
畫布・油彩
50×49 cm
私人收藏

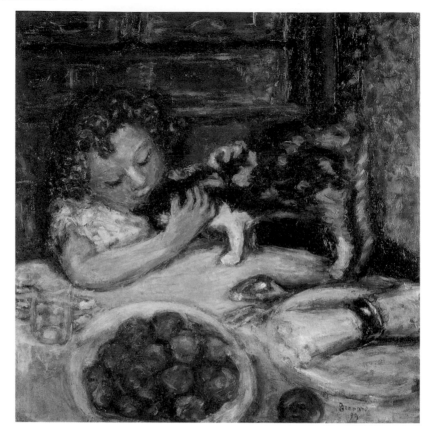

　　能公然躍上餐桌的貓，一定是好命貓。評者認為波納爾不但重視寫實，而且大量投入感情，或由此作得以見證。小女孩迎合著在餐桌上放肆撒嬌的貓，神情專注，十指緊張，好像難收難放，說明她熟悉貓性，內心隱藏唯恐幸福稍縱即逝的不安，貓咪則是俯首垂尾陶醉在愛撫中。餐桌上刀叉閃耀，果盤充滿，畫家及時留住吉光片羽，並且把祝福融入畫面。

　　波納爾為先知派的前驅者，活躍於 19 世紀末與 20 世紀初，長於掌握瞬間觀察，畫風頗具裝飾性，被視為銜接後期印象主義與野獸派之初的象徵主義新路線。

PLATE 42

波納爾（Pierre Bonnard, 1867-1947）
男人與女人

1900 年　畫布‧油彩　115×72.5 cm　巴黎奧賽美術館

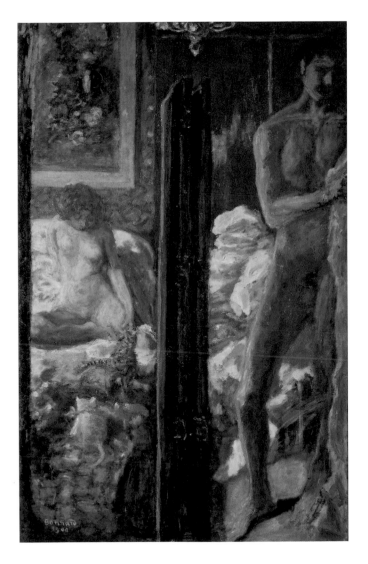

這是一幅波納爾全裸的自畫像，另類親密告白。

男人與女人中間隔著收納屏風，看似一分為二，但是站在鏡前的波納爾可以從鏡裡看到愛侶瑪特和他自己的完整畫面；屏風另一邊，瑪特坐在床上低頭逗著兩隻貓，似乎忽略了正牌男主角的存在。波納爾雖然置身陰暗一隅，但透過鏡子得以一覽無遺光源下的瑪特，他像貓一樣在黑暗中保持注視，處於全知狀態，而心有旁騖的瑪特即使不是在看貓的話，也只能瞥見他的背影，這一對赤裸裸的男女此刻似乎寧可對彼此暫時關閉，而貓咪毫不在意只管繼續嬉鬧。

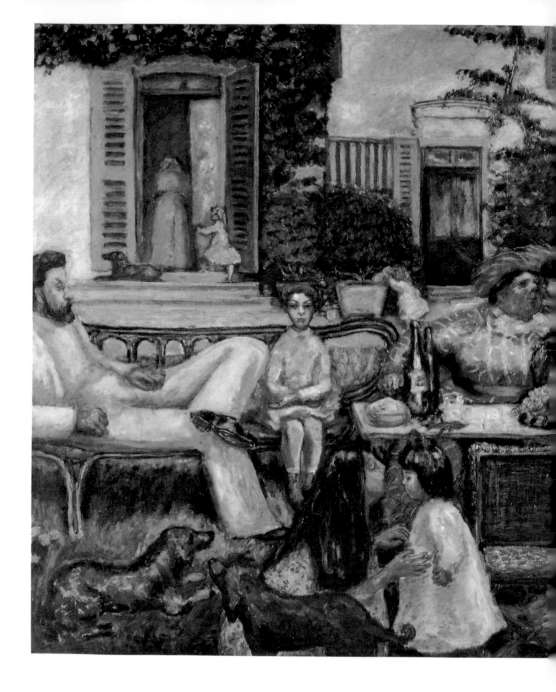

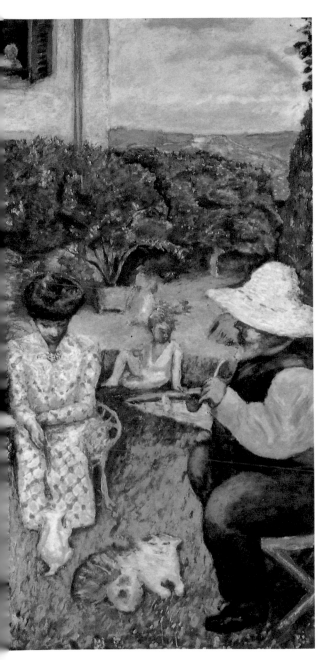

PLATE 43

波納爾

（Pierre Bonnard, 1867-1947）

特拉塞一家

1900 年　畫布‧油彩
139×212 cm　巴黎奧賽美術館

　　畫面上緊密依存的一家人，看似熱鬧擁擠，其實是一組組分開進行中的生活樣貌，波納爾把一個家庭的活動解構成浮生百態，而右下角瞇著眼正對著畫布外打瞌睡的貓咪，是唯一鬧中取靜、真正自得其樂的角色，更是畫面中不可或缺一處紓解壓力的出口，也是此作的靈魂之窗。

　　波納爾早期曾受高更和日本浮世繪影響，他延續印象派對光影與色彩的處理手法，兼又融合象徵主義的人文觀點，把人間影像從現實中引渡到充滿符號象徵的世界。

PLATE　44

波納爾（Pierre Bonnard, 1867-1947）

午餐

1906 年　68.5×95.5 cm　私人收藏

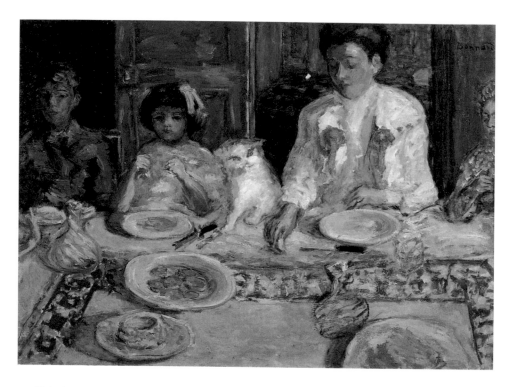

　　餐桌在此化作大量留白的背景，以襯托正在桌面上演的主題，波納爾非常高明地化繁為簡，強化了戲劇性與凝聚力，人貓互動既是畫面焦點，也是波納爾筆到意到的幸福宣言。

　　此作波納爾靈活的運用光，然而貓咪是真正的發光體，不是來自任何室內外光線；白貓、白衣女孩、白衣婦人與白色餐桌，波納爾盡興實驗了一場光與色的遊戲。

1.您買的書名是：

2.您從何處得知本書：

☐藝術家雜誌　☐報章媒體　☐廣告書訊　☐逛書店　☐親友介紹

☐網站介紹　☐讀書會　☐其他

3.購買理由：

☐作者知名度　☐書名吸引　☐實用需要　☐親朋推薦　☐封面吸引

☐其他

4.購買地點：＿＿＿＿＿＿＿＿市（縣）＿＿＿＿＿＿＿＿書店

☐劃撥　☐書展　☐網站線上

5.對本書意見：（請填代號1.滿意 2.尚可 3.再改進，請提供建議）

☐內容　☐封面　☐編排　☐價格　☐紙張

☐其他建議

6.您希望本社未來出版？（可複選）

☐世界名畫家　☐中國名畫家　☐著名畫派畫論　☐藝術欣賞

☐美術行政　☐建築藝術　☐公共藝術　☐美術設計

☐繪畫技法　☐宗教美術　☐陶瓷藝術　☐文物收藏

☐兒童美育　☐民間藝術　☐文化資產　☐藝術評論

☐文化旅遊

您推薦＿＿＿＿＿＿＿＿作者 或＿＿＿＿＿＿＿＿類書籍

7.您對本社叢書　☐經常買　☐初次買　☐偶而買

藝術家雜誌社　收

100　台北市重慶南路一段147號6樓

6F, No.147, Sec.1, Chung-Ching S. Rd., Taipei, Taiwan, R.O.C.

Artist

姓　　名：＿＿＿＿＿＿＿　　性別：男□ 女□ 年齡：

現在地址：＿＿＿＿＿＿＿＿＿＿＿＿＿＿＿＿

永久地址：＿＿＿＿＿＿＿＿＿＿＿＿＿＿＿＿

電　　話：日／＿＿＿＿＿＿＿　　手機／＿＿＿＿

E-Mail：＿＿＿＿＿＿＿＿＿＿＿＿＿＿＿

在　　學：□ 學歷：＿＿＿＿＿　　職業：＿＿＿＿

您是藝術家雜誌：□今訂戶　□曾經訂戶　□零購者　□非讀者

客戶服務專線：**(02)23886715**　E-Mail：**art.books@msa.hinet.ne**

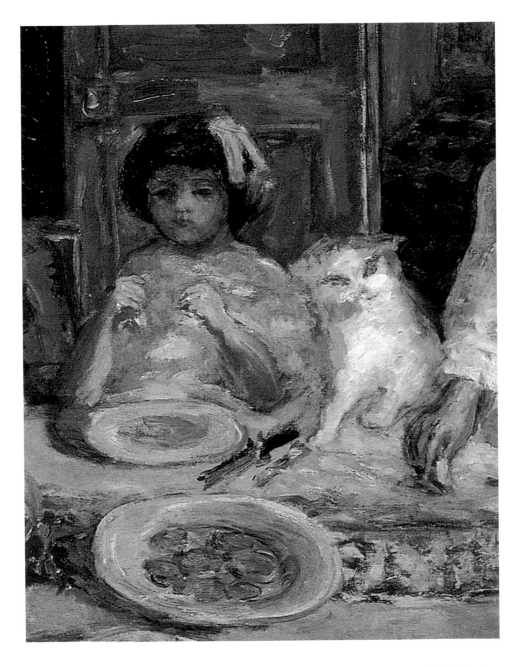

PLATE 45

波納爾
（Pierre Bonnard, 1867-1947）

小孩與貓

約 1906 年
畫布・油彩
62.5×45 cm
日本愛知縣美術館

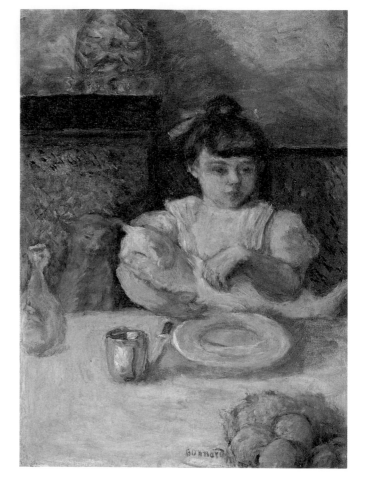

　　波納爾以高度技巧表現空間裡的光線與色彩，精密規劃微妙的份量與分布，把視
覺功能發揮到淋漓盡致，正是波納爾藝術備受推崇的基礎。

　　此作應是〈午餐〉的延伸，這時候輪到么女抱貓了，她與母姊穿著一色白衣，手
臂上托著一身雪白的貓咪，兩者幾乎融為一體，但是白貓的實體感區分了兩者各為
主體，並且與白衣質感分明，畫家的謹慎與自信盡在於此，旁邊還有一隻像影子般
的灰貓，豐富了畫面的層次與體積。

PLATE 46

波納爾
（Pierre Bonnard,
1867-1947）

欄杆上的貓

1909 年
畫布・油彩
115.5×94.5 cm
日本大原美術館

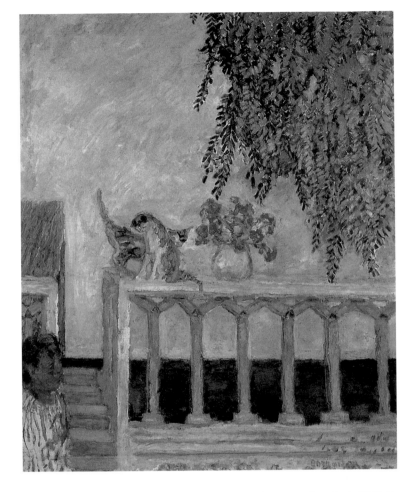

　　波納爾的作品經常出現大片深深淺淺的黃與綠，配合光線變化形成五色斑斕的效果，卻又可以了無痕跡化作畫面上一抹留白。

　　畫家運用這種讓他自豪的技巧，讓此作大量放空，白牆前方有座同樣漆成白色的欄杆，貓咪坐立不安帶一點危險性與挑逗意味待在欄杆上，為畫面加入戲劇效果，前方一個模糊人影，像是無意間匆匆經過的無名氏，連貓兒也不在意，卻是讓畫面立體化的重要關鍵。

PLATE 47

威雅爾（Edouard Vuillard, 1868-1940）
戴奧多爾‧杜瑞在辦公室中

1912 年
紙板‧油彩
95×74.5 cm
華盛頓國家畫廊

　　威雅爾是法國那比派代表畫家。1888 年，二十歲的威雅爾在巴黎美術學院進修時與波納爾、德尼、盧賽爾等人組成那比團體，彼此交往密切，持續舉辦共同展覽多年，他在 1894 年發表巨幅作品〈公園〉即是典型的那比派傑作。

　　那比派強調主觀與裝飾性，威雅爾屏棄畫面的視野與體積感，把人物與環境以單純平塗手法，娓娓交疊成動人畫面，無奇的室內一隅在他筆下任是平凡也動人。

　　書房裡文件堆積，杜瑞先生暫時停下工作，座椅刻意後退跟工作桌拉開距離，讓懷裡的小貓擁有多一點空間，好好享受一下爺爺提供的按摩服務，人與貓都一副放空表情，神遊在無我無他的幸福境界。

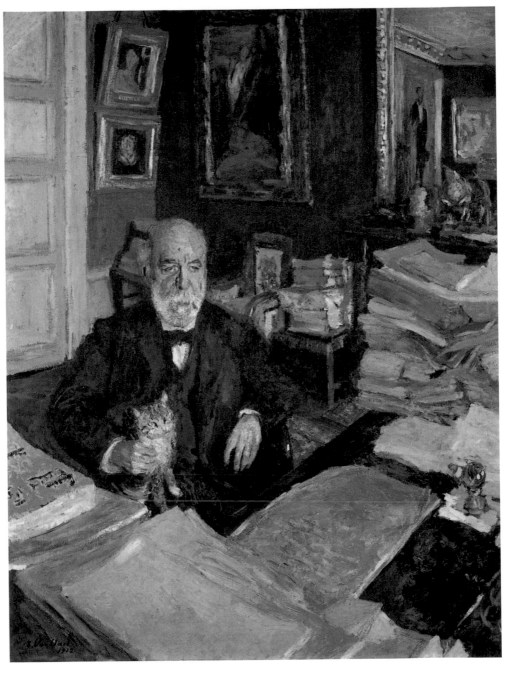

PLATE 48

威雅爾
（Edouard Vuillard, 1868-1940）

女孩與貓
———————

約 1892 年
紙板・水彩、水墨、鉛筆
22.5×12.2 cm
私人收藏

　　此作雖然逸筆草草，但
充分反映了那比派核心
精神，女孩與貓僅由單純
的紅、白與黑平塗色塊帶
到，簡潔的線條自信優
雅，技法天成。

　　威雅爾反對學院派藝
術，致力追求造型單純、
具有裝飾性的美感，他樂
在描寫尋常生活，下筆有
情，因此又有親和主義代
表畫家之譽。

PLATE 49

德朗（André Derain, 1880-1954）
白披巾的德朗夫人

1919-20 年
畫布・油彩　195×97.5 cm

　　戰後德朗熱衷於人物題材，醉
心探索古典藝術，1919 年甚至
著手撰寫《繪畫守則》，重申對
古典繪畫的信念，但於兩年後擱
筆。評者認為 1920 至 1930 年間，
德朗作品無論人物、風景或靜
物，都致力於追尋真實，不求討
好。這十年，德朗畫出了一生最
具代表性的作品。

　　此作〈白披巾的德朗夫人〉，
應是德朗畫自己的母親，作畫
時間剛好是德朗回歸傳統藝術之
前，依然散發著濃濃野獸派氣
息。婦人嫻雅端莊，衣著樸素，
白披肩與黑洋裝，在背景的襯托
下，構成形色美妙和諧的畫面。
椅子下藏著一隻若有似無的貓，
僅以單純線條勾勒，妙手偶得，
讓此作別具靈氣。

PLATE 50

德朗（André Derain, 1880-1954）
畫家與家人

1939 年　畫布‧油彩　174×124 cm

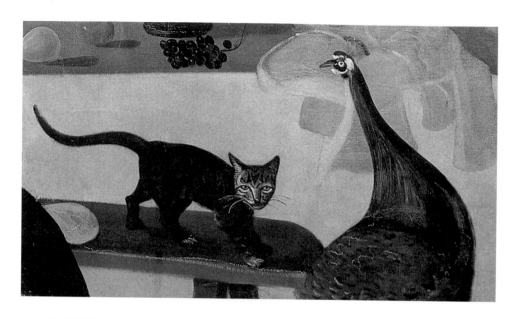

　　此作堪稱戲中戲：畫中的德朗心事重重，看似專注作畫；左邊滿頭銀絲的畫家妻子阿麗斯正低頭看書，神情淡定；畫家背後是與他們同住的一對母女，端著托盤的是阿麗斯姊妹蘇珊，抱著狗的年輕女子是蘇珊之女簡尼維爾，德朗非常疼愛這個外甥女，經常以她為模特兒。畫架上棲息著鸚鵡，右下角有隻孔雀，貓穿行過畫面中心，好熱鬧的一大家子！這看似幸福的場景，其實暗潮洶湧，就在這一年，德朗老來得子，模特兒蕾蒙德為他生下一個男孩，從此家庭糾紛不斷。貓是畫中唯一露出全身，正面對外的狠角色。牠瞪著一對看透人心的眼睛，一副準備看好戲的表情。

　　德朗是 20 世紀初期法國野獸派先驅、立體主義的發軔者之一，在創作之初被歸類為前衛藝術畫家，不過後來回歸古典藝術，但一般評價還是把他與馬諦斯並列為野獸派創始畫家。

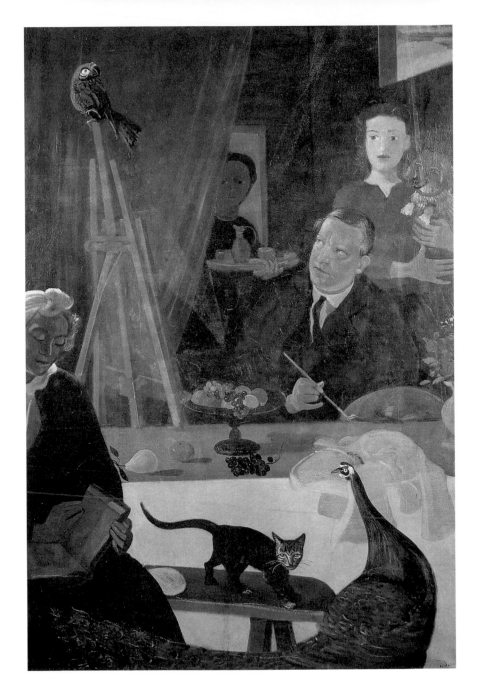

貓筆記

某日醒來，發現小玉兀自
舔著折射在床單上的彩虹，
夜裡大概下過一場雨。
貓舌頭認真嚐著幻影
沙沙有聲，
可見讓貓津津有味的
不只是食物而已。

PLATE 51

克利 (Paul Klee,1879-1940)

貓與鳥

1928 年　畫布上石膏・油彩、墨水　38.1×53.2 cm　紐約現代美術館

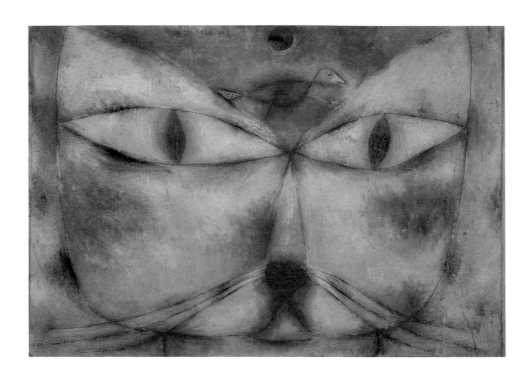

　　克利的作品難以分類，藝評家公認克利提供了一個沒有界線、光陰無垠的小世界。1918 年的〈馴獸師伊爾瑪・羅沙〉和 1928 年的〈貓與鳥〉都以貓或貓科動物為主角，也許循著曖昧的幾聲喵叫是探索克利途徑之一。

　　在〈馴獸師伊爾瑪・羅沙〉中，隱約出現了幾張貓臉，有隻貓長著蛙狀的雙腿奮力游著，倒吊的鳥無聲漂移，一顆心和帶刺的仙人掌，載浮載沉。克利一生致力於顛覆抽象、探究非具象的表現，他把形象變成符號，呈現在畫面裡看似具體，卻又稍縱即逝消失在一團煙霧之中。

　〈貓與鳥〉是克利最廣受喜愛的作品之一，填滿畫面的貓臉表情怔忡，巨大雙瞳瞪向虛空，下垂的觸鬚略帶幾分哀傷，形成奇妙的撒嬌表情，有意無意間已擄獲人心。

　克利畫了許多素描，並且把各種元素轉化為獨特的創作語彙。他出生於音樂世家，小時候也曾以音樂為志，但宿命終究從事了視覺藝術創作，曾經貫穿他生命的音樂在此化作一張符號織成的大網，網住紛飛的靈感。〈彩色餐點〉就是這樣一幅作品，許多不確定的元素，包括和諧或對立的符號四出，一隻似貓非貓的動物，是此作的主角，像是不知何去何從，也像哪裡都不想去，獨自兀立在天地鴻濛。

PLATE 52

克利（Paul Klee,1879-1940）

馴獸師伊爾瑪・羅沙　1918 年　厚紙・水彩　29.5×23 cm　漢諾威史普倫蓋爾美術館

PLATE 53

克利（Paul Klee, 1879-1940）

彩色餐點　1928 年　畫布・水彩、油彩　私人收藏

PLATE 54

畢卡索（Pablo Ruiz Picasso, 1881-1973）
吃鳥的貓

1939 年　畫布・油彩　97×129 cm　紐約坎慈夫婦收藏

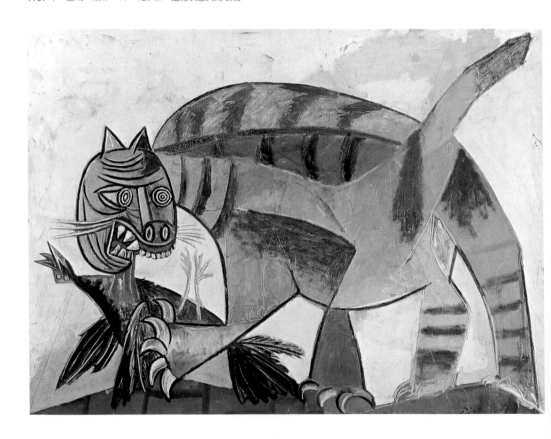

　　畢卡索控訴納粹暴行發表了〈格爾尼卡〉系列之後，滿腔的悲憤未已，又畫了這幅〈吃鳥的貓〉，惡貓猙獰如虎把鳥兒撕心裂腹，象徵了野蠻的侵略者，垂死之鳥猶作哀鳴，代表無辜弱小，戲劇性對比，言簡意賅。立體分割的貓層次複雜，節奏變化極大，充滿怒氣的貓臉同時反映了加害人與受害方的情緒。

　　畢卡索還有一件跟「貓」有關的重要事蹟。1901 年，十九歲的畢卡索在巴塞隆納

一家名為「四隻貓」的小酒館舉辦了第一次個展，這家店模仿自巴黎的「黑貓」酒館，洋溢巴黎情調的「四隻貓」，很吸引當時一班年輕藝術家，小酒館內經常舉辦各種藝文活動。畢卡索在 1904 年移居巴黎，但他為這家酒館設計的菜單、海報、招牌等，以及一批為數不少的油畫、粉彩、素描，至今依然存在，吸引各地遊客慕名而來。

PLATE　55

勒澤（Fernard Léger, 1881-1955）
抱貓的女子

1921 年　畫布‧油彩
89.5×130.5 ㎝　紐約大都會美術館

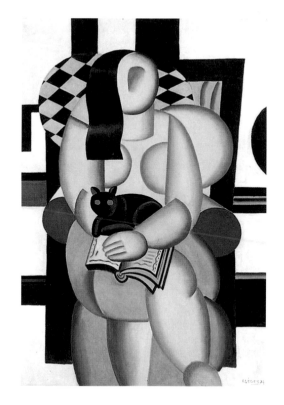

　　貓出現在機械美學裡有點特殊，顯然勒澤是個愛貓人。畫中讀書的女子一頭黑髮披肩，引導觀者視線延伸到坐在她懷裡的黑貓，黑貓雙目分明，女子卻沒有五官。畫家僅用黑白兩色表現人與貓的主題，背景是鮮艷的色塊與線條，釋出滿滿自信。

　　勒澤創作之初曾受塞尚、畢卡索、勃拉克與盧梭等啟迪，但是他毅然放棄附驥印象主義與野獸主義，將眼光朝向更現代化的未來，獨立門戶創作出「機械審美」之路。

PLATE 56

勒澤（Fernard Léger, 1881-1955）

盛大的午餐（三女子） 1921 年 畫布‧油彩 183.5×251.5 cm 紐約現代美術館

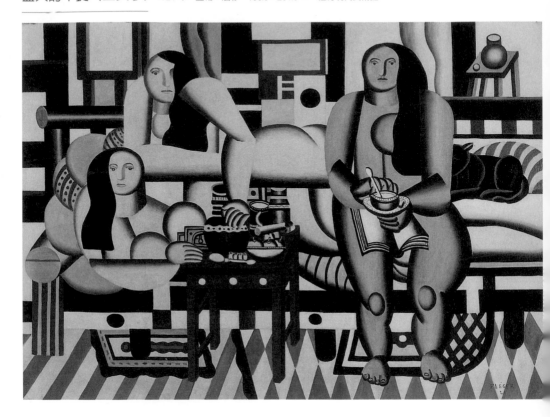

　　裸女與貓是愛貓畫家的共同主題，連訴求機械之美的勒澤也不例外。三位長髮裸
女和一隻貓坐在長沙發上，上演一齣午餐時間的獨幕劇。女子身材豐滿、體型壯碩，
左邊兩者一組或屈膝或側臥，右邊著色的女子正坐露出全身，手裡端著咖啡，腿
上有一本打開的書，背後緊貼著一隻藏頭露尾的黑貓，對此作必要的立體感意義
重大。

　　畫面以白色定調，交錯運用具體形象、抽象色塊與幾何圖案，層次分明，空間感
十足，女子與貓則表現出實在的體積感。

PLATE 57

勒澤〈Fernard Léger,1881-1955〉

雜技人與夥伴　1948 年　畫布‧油彩　130.2×162.6 cm　倫敦泰德美術館

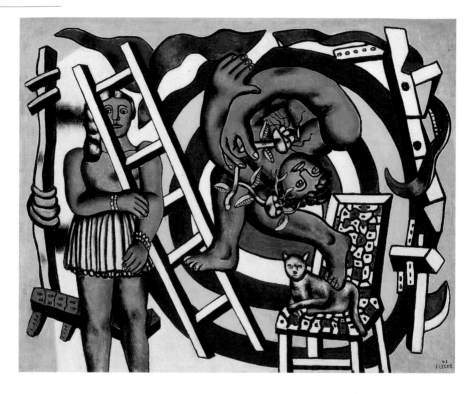

　　貓比起牠的大貓親戚更難以馴服，因此「貓馬戲團」一向別具吸引力。表演中的
雜技人極度扭曲身體，背景是顏色鮮艷的螺旋圈圈，兩者構成畫面中心的漩渦，在
視覺上形成旋轉的錯覺；左側的女助理拿著梯子待命，表情有點漠然，也可能是對
表演流程習以為常；坐在椅子上一臉懊惱的貓，看起來十分突兀，似乎不屬於表演
的一部分。貓性不受控制，通常是看在誘餌的份上勉強配合演出，但無論如何，一
隻肯屈就討生活的貓，想必是這個陽春馬戲團的重要賣點。

　　雜技人、女助理與貓三者形成穩定的鐵三角，不管情不情願，彼此是相互依存
的關係。座椅上特殊的圖案，是勒澤典型語彙，在此具有象徵符號的意義。

PLATE 58

伍德（Grant Wood,1891-1942）

打穀者的晚餐（習作）　1934 年　鉛筆　46×182 cm（上圖）

PLATE 59

伍德（Grant Wood,1891-1942）

打穀者的晚餐

1934 年　畫板・油彩　49.5×202 cm　舊金山美術館（下跨頁圖，右頁上圖為局部）

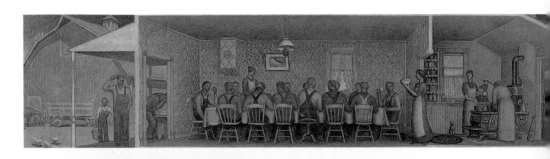

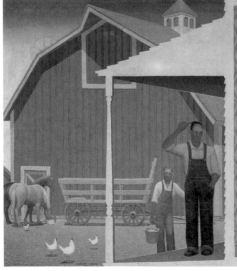
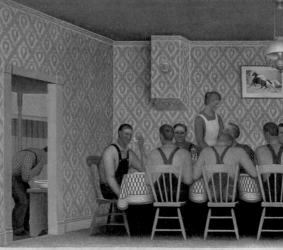

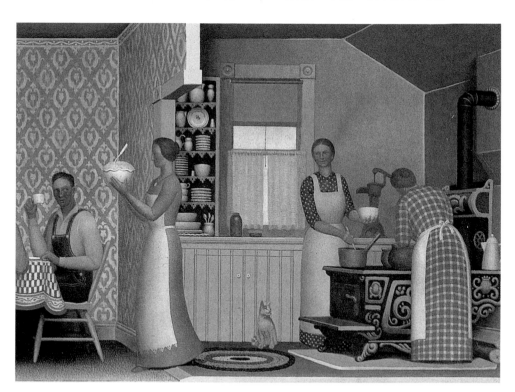

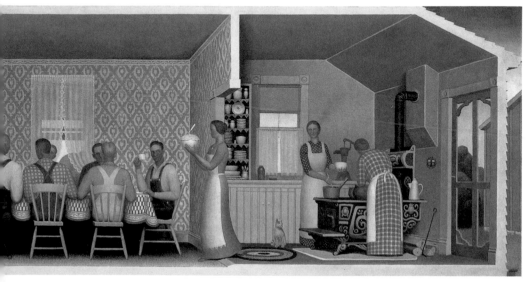

伍德　打穀者的晚餐（局部）

　　第一次世界大戰後，美國藝術潮流趨向保守，特別重視本土精神，因此誕生了一種浪漫的鄉土藝術風格，伍德即是這種美國在地主義代表畫家，著名作品包括〈美國的哥德式〉、〈打穀者的晚餐〉等，他細膩描繪周遭一景一物，呈現出獨立於歐洲繪畫的審美觀。

　　巨幅作品〈打穀者的晚餐〉畫面上總共出現二十一個人物和一隻貓。畫家畫了不只一幅草圖才定稿，這些鉛筆習作跟正式油畫作品一樣精密、尺幅巨大，完成度高，表現出畫家縝密的人格特質。畫面上分成幾組動態人物，有條不紊進行著一頓豐盛的農家晚餐，餐桌上有十四個勞動主力已經入座，一位像是母親的長者站在桌邊殷勤關心眾人，年輕主婦從長桌另一端捧上佳餚，右側廚房裡另有兩位女性守著爐灶，畫面左邊尚有一組男子正在梳洗準備上桌。畫中人物都是伍德家人與鄰居，乃至桌椅櫥櫃等靜物都有特定出處，例如烘托餐桌與背景的紅色格紋大桌巾即是伍德母親的嫁妝。

　　待在廚房一角露出幸福表情的白貓，應該也是伍德家族一員，一隻能幹的補鼠貓對農家貢獻不小，自然擁有專屬「保留席」。

PLATE 60

伍德（Grant Wood, 1891-1942）

貓和老鼠　　《山坡上的農場》書中插圖。

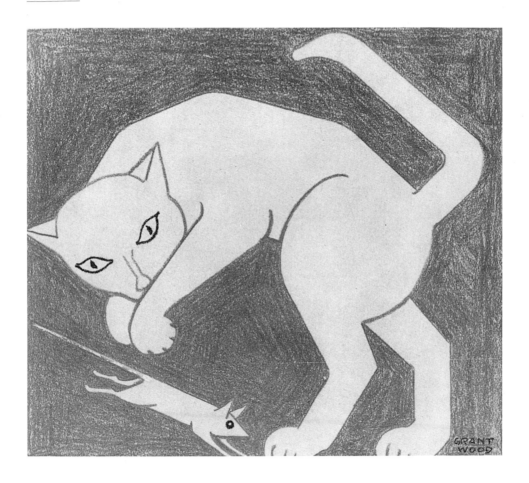

　　伍德是不折不扣的農家子，養貓當然為了捉老鼠，此作畫面構成單純、線條簡潔，細節卻相當豐富，表現出畫家觀察的力道。一貓一鼠是獵人與獵物的關係，雙方正處於極度緊張狀態，貓兒筋肉結實、拳腳並用，有力的長尾瞬間橫掃畫面，老鼠像箭矢般從角落竄出，成一直線亡命在逃。

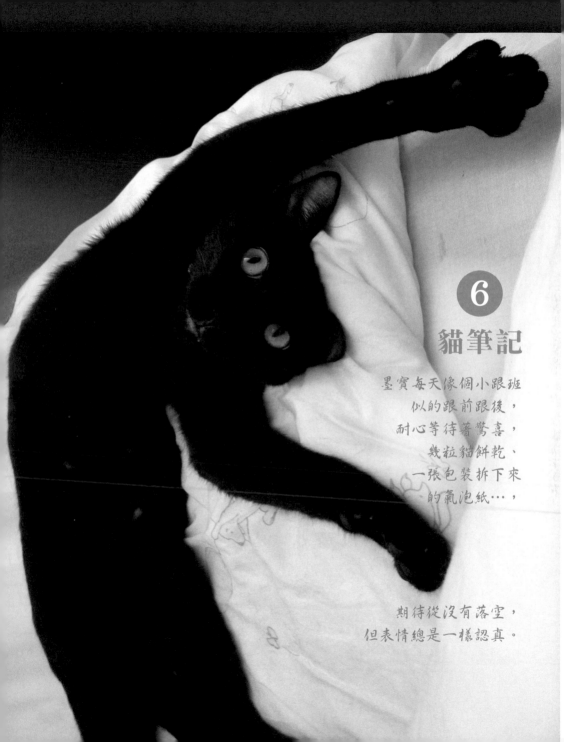

6

貓筆記

墨寶每天像個小跟班
似的跟前跟後，
耐心等待著驚喜，
幾粒貓餅乾、
一張包裝拆下來
的氣泡紙…，

期待從沒有落空，
但表情總是一樣認真。

PLATE 61

夏卡爾 (Marc Chagall, 1887-1985)
詩人或是三時半

1911-1912 年　畫布‧油彩　195×145 cm　美國費城美術館

夏卡爾是超現實主義最雋永的一章，也是 20 世紀最有魅力的畫家。此為夏卡爾早期所作，構成有些微妙的不確定性，但是風格已經非常明確，例如他經常把重點隱藏在細節之中，即使最幽微處也可能深具意義。長壽的夏卡爾在漫漫創作生涯裡一直沿襲類似手法。

左下角吐舌的綠貓，牽動人物綠色的頭部，他此時五官顛倒、思緒紊亂，惟貓獨醒。特別值得注意的是，夏卡爾一再強調創作是愛情、溫柔、痛苦與憂歡合體，否定現代藝術中抽象的精神傾向。

PLATE 62

夏卡爾 (Marc Chagall, 1887-1985)
窗外的巴黎風光

1913 年
畫布·油彩
135.8×141.4 cm
紐約古根漢美術館

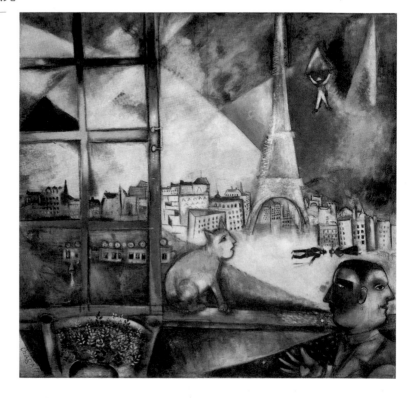

　　夏卡爾出生於俄國猶太裔家庭，最後入籍法國。1913 年，他參加巴黎獨立沙龍展，此作應是客居巴黎遣懷之作，筆下雖是花都即景，畫面卻充滿不可思議的符號，幽深、陰翳，瀰漫相思欲寄不能寄的惆悵。當時夏卡爾已經遇到心上人蓓拉，並且在幾年後成婚，蓓拉是他下半輩子靈感的繆斯、最重要的批評家與永遠的情人，這幅畫很可能是另類情書。翹首的貓，有一張人臉，也許夏卡爾畫的是在天際顧盼盤旋之外另一個自己。

　　夏卡爾強調他的作品是寫實的；他內心世界的一切都是真實。恐怕比我們目睹的世界更加真實。

PLATE 63

米羅（Joan Miró, 1893-1983）
農婦
———

1922-23 年
畫布．油彩
81×65 ㎝
楓丹白露麥荷塞勒．杜香伯夫人收藏

　　就在此作誕生之前，米羅一度面臨創作瓶頸，琢磨形象的歷程走到盡頭，一切讓他覺得黯淡。〈農婦〉依然具體，但是二度空間已然成功簡化，脫胎成為全新風格，詩意也從中釋放。米羅回憶繪製此作時幾乎全憑記憶，因為模特兒毫無耐性。沒有特定對象反而靈動自如，也許這個不合作的模特兒幫了大忙。

　　一隻貓適時闖入了米羅轉型的契機，貓依然是貓，但是套色版畫一般的單純表現，卻是米羅擺脫層層桎梏後的輕鬆。長著一雙誇張大腳的農婦，磐石般矗立，手上捉著待烹的兔子面無表情，對照旁邊一臉淡漠的貓，說明這是生存的現實。

　　貓的前方出現了抽象圓形與線條，或可視為指向米羅超現實主義的一處座標。

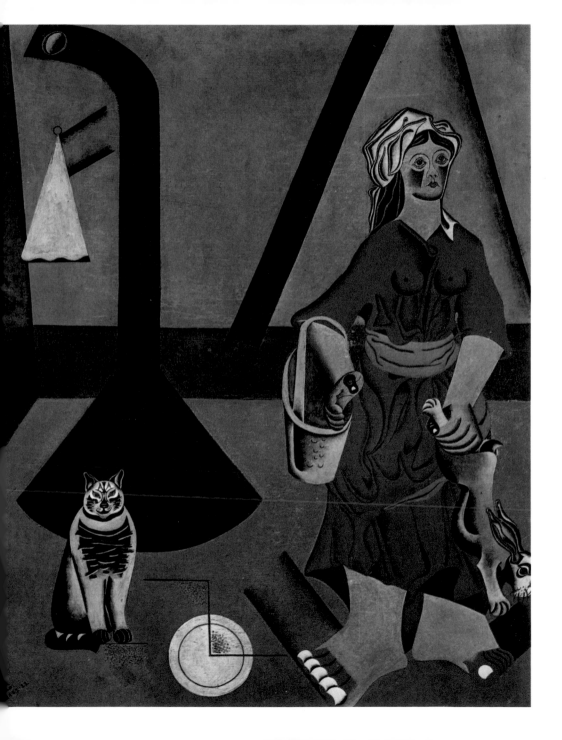

PLATE 64

米羅（Joan Miró, 1893-1983）
小丑的狂歡

1924-25 年
畫布・油彩
66×93 cm
紐約水牛城歐布萊特・諾克士美術館

　　一場奇妙狂歡，揭開了米羅的異想世界。畫面上不論是活生生的角色、無生命的玩具，一起從夢中甦醒，然後像預設了發條般，開始各玩各的，自得其樂。對米羅來說，形象永遠是象徵符號，不論它是一座梯子、一組音符、一個玩具小丑或一隻貓。右下角玩耍中的貓，是此作少數具體的符號之一，牠和其他變形動物、玩具同時瞪大眼睛注視著畫面之外，包括一段獨眼木樁。像在召喚觀者一同加入他們的夢遊，或歡迎參觀一個徹底顛覆後的真實世界。米羅此時已聲名鵲起，筆下湧現的熱情與歡愉，充滿了感染力，讓觀者有如身歷其境。

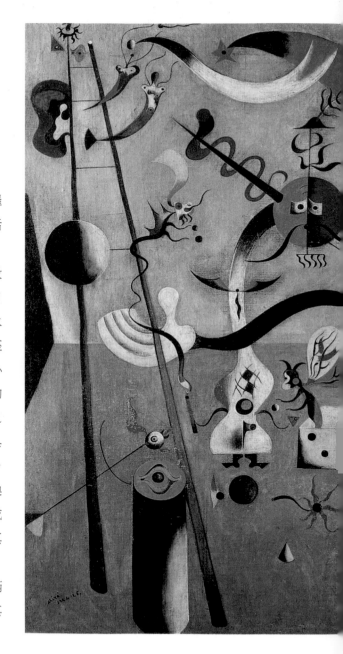

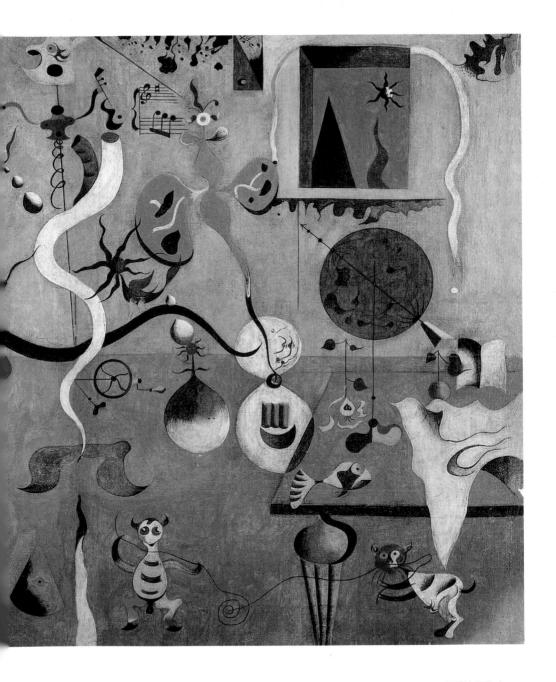

PLATE 65

米羅（Joan Miró, 1893-1983）
荷蘭室內 I

1928 年
畫布・油彩
92×73 cm
紐約現代美術館

　　米羅以符號作畫，已臻出入自
由之境。夢境般的畫面，純樸真
摯又幽默自在，充滿隱喻的象徵
配合想像力雲遊，不著邊際或根
本無邊無際。

　　右下角坐著一隻具象的貓，置
身在各種變形動物、幾何結構之
間，像個新鮮有餘、認同感不足
的化外之民，特別突兀引人注意。
透過牠親切形象的媒介，這一片
混沌神祕的世界，因此有了友善
的入口。米羅企圖顛覆理性、跳
脫常軌，以解放心靈，也解構了
二度空間的奧祕，一生不斷創造
驚奇。

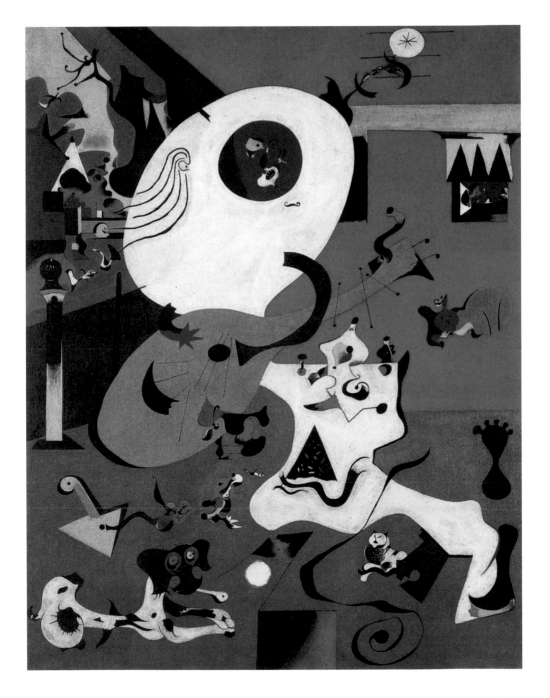

PLATE 66

洛克威爾（Norman Rockwell, 1894-1978）
童子軍就是助人

1941 年
畫布・油彩
86×61 cm
洛克威爾美術館

　　洛克威爾從二十二歲開始，為 20 世紀前期全美最暢銷的讀物《週六晚報》繪製封面插畫，長達驚人的四十七年，可見廣為接受與深得人心的程度。這段期間他大部分的畫作描繪了一個「理想的美國世界」，高度寫實的人物與細節，風格甜美，充滿敘事性。四十八歲那年，他又畫「四大自由」系列，配合美國財政部銷售戰爭彩券，此舉讓一百二十萬購買民眾得以擁有該作複製品，接著國防部又精印了四百萬套分送各界，印量之大在繪畫作品中可謂空前。

　　正因為如此，長期以來許多藝術評論，把洛克威爾視為商業插畫家，而不是藝術家或畫家；他本人則驕傲的始終以插畫家身分自居。然而，他以細膩之筆紀錄了美國最動盪的時代，卻是無可取代的事實。他的作品除了生動掌握美國百姓溫馨人情，還橫跨兩次世界大戰、美蘇冷戰，深入種族、人權與經濟各種議題。最終由於他筆下自然流露的幽默感與謙卑人性，魅力跨越時代與國界，為他贏得繪畫大師的嚴肅定位，雖然這個結論對一生功德圓滿的洛克威爾來說可能只好一笑置之。

　　洛克威爾的畫作經常出現寵物，特別是大量的狗，貓雖然不如狗佔篇幅，但也堪稱無所不在了。1941〈童子軍就是助人〉，畫颱風來襲，童子軍抱著小女孩涉水求救，肩上還駄著一隻貓，貓咪睜著澄澈的眼珠，情緒緊張但是跟小女孩一樣表現出對童子軍充分信任，這隻「搭便車」的貓讓救災畫面成為經典。洛克威爾與美國童子軍合作長達六十年，前後畫了數百幅作品，也為他贏得「童子軍先生」之稱。

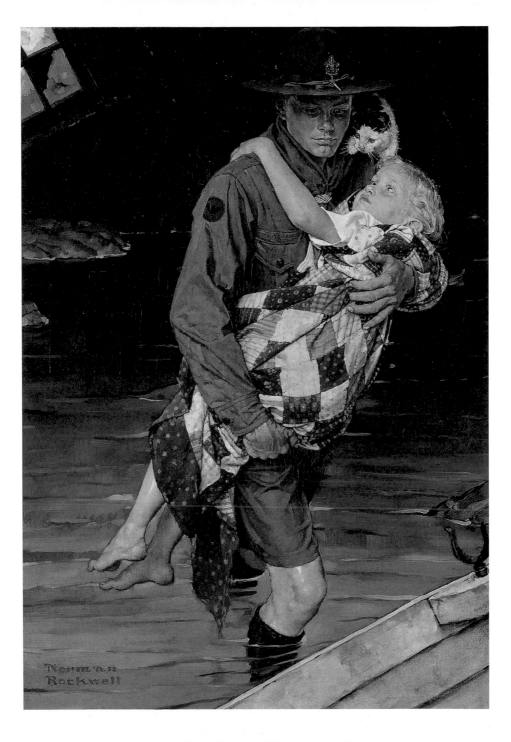

PLATE 67

洛克威爾 (Norman Rockwell, 1894-1978)
馬路被擋
———
1949 年 7 月 9 日晚報封面
畫布・油彩
77×58 cm
私人收藏

　　1948 年的〈農業推銷員〉主題單純，但人物、動物的舖陳複雜，動態豐富。畫面上推銷員與農家老小，加上牛、馬、狗、雞等各種禽畜，目光都緊盯主題，只有一窩貓完全不關心正在發生的事。一臉惺忪的黑貓磨蹭著小女孩，角落的花貓則看著奮力從馬廄爬出來的小貓，或是為眼前的母雞分心？貓的事不關己，讓畫面更生動大器，以無為勝有為幫了畫家大忙。

　　1949 年的〈馬路被擋〉，主角是一隻擋路的狗，馬路兩旁眾聲喧嘩，一隻在陽台伸長脖子看熱鬧的黑貓以漫畫筆調出現，兩眼放光、觸鬚畢現，古怪精靈之外又帶幾分滑稽，小黑貓居高臨下雖是對照狗兒的憨厚愚魯，但是搶眼程度足以蓋過一群表現過度誇張的路人，在畫面上巧妙的造成收斂與平衡。

　　1955 年的〈註冊結婚〉是洛克威爾代表作之一，人物與環境細節描寫著墨極深，一對準新人表情認真一邊討論一邊填寫表格，與百無聊賴發著呆的老公務員形成誇張對比，一隻充滿喜感的小貓悄悄從角落冒出來，人與貓各司其事，或無所事事，看似沒有交集，卻形成一個詼諧、幸福的畫面，令人莞爾，有趣又不失深度，足見畫家多麼善於掌握題材與人心。

　　洛克威爾畫中主角都真有其人，因此他筆下人物的容貌、表情、肢體語言與衣著等，無不生動立體。1967 年〈新搬來的鄰居小孩〉，兩組小孩各擁貓狗打量著對方，重點看起來是貓與狗之間接納彼此與否的試探，但其中的隱隱不安與不確定性實際上已經涉及膚色、種族等更嚴肅的層面。表面上陽光十足的作品，隨著畫家觸角延伸與深入，反映出美國夢也有現實一面。

PLATE 68

洛克威爾（Norman Rockwell, 1894-1978）

農業推銷員 1948 年 7 月 24 日郵報封面　畫布‧油彩　92.1×177.8 ㎝　洛克威爾美術館

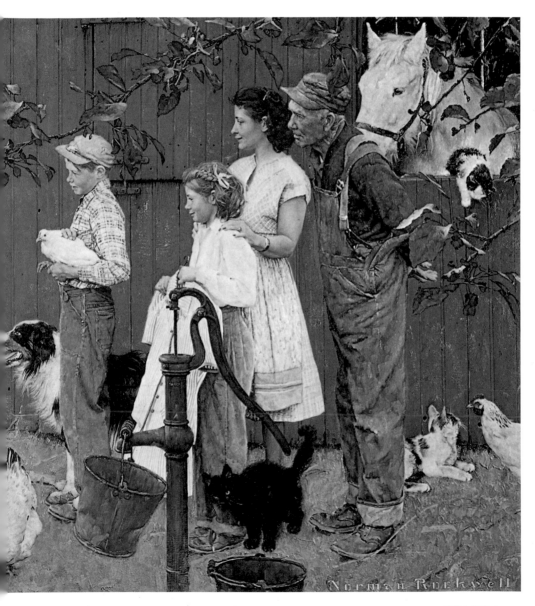

PLATE 69

洛克威爾（Norman Rockwell, 1894-1978）
註冊結婚

1955 年 6 月 11 日晚報封面　畫布‧油彩　115.6×108 ㎝　洛克威爾美術館

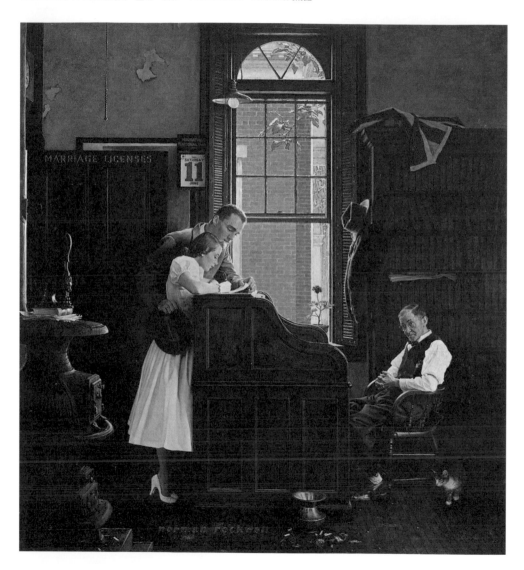

PLATE 70

洛克威爾（Norman Rockwell, 1894-1978）
新搬來的鄰居小孩

1967 年　畫布・油彩
92.7×146.1 ㎝　洛克威爾美術館

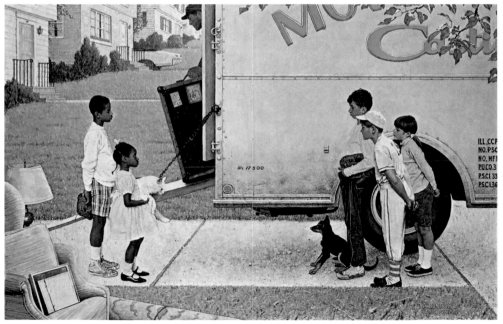

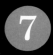

貓筆記

貓高興的時候，偶而也略施小惠，
對人表現出一點注意力，
但旋即離去，說明貓性無常。

PLATE 71

巴爾杜斯
（Balthus, 1908-2001）

咪畜插圖系列之一
————————

1916-18 年

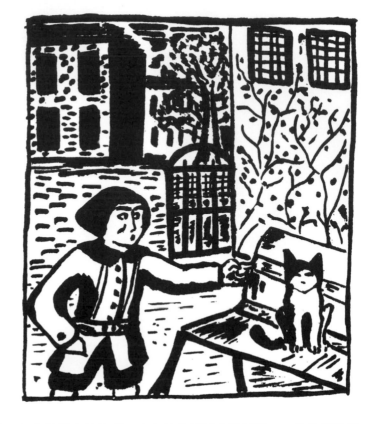

　　巴爾杜斯系出波蘭王室分封郡主的後裔，出生於父母流亡的巴黎，一生分別在法國、義大利和瑞士度過，貴族背景加上藝術精英的雙親，從小接受非凡的養成教育。十三歲，巴爾杜斯就發表了插圖集《咪畜》，並且由著名德語詩人里爾克（1875-1926）親自寫序。《咪畜》是他在八到十歲期間為懷念走失的愛貓咪畜（Mistou）所作的四十張一系列插畫。巴爾杜斯把畫稿寄給母親的密友里爾克分享，沒想到大詩人讚賞之餘，還積極打理了出版事宜，十三歲的天才畫家就此誕生。

　　巴爾杜斯被推崇為 20 世紀最卓越的具象畫家，可能也是史上最愛貓的畫家，據說，最高紀錄他曾經與三十隻貓一同生活。在貓的特別眷顧中，巴爾杜斯自啓蒙到九十三歲高齡去世之前，不曾間斷以貓入畫。

PLATE 72

巴爾杜斯
（Balthus, 1908-2001）

金魚
———
1948 年
畫布・油彩
62.2×55.9 cm
私人收藏

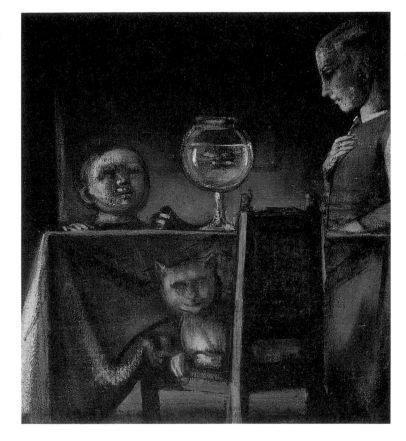

　　當許多藝術家載浮載沉於 20 世紀變化莫測的藝術思潮時，巴爾杜斯堅持回歸傳統繪畫的心意卻從未搖擺，他完全漠視當代趨勢變化，多數時間隱身於住居的優美宅院全心全意作畫，數十年不變。

　　巴爾杜斯以全副心靈探索一個形而上的藝術世界，他筆下的人物典型，多為氣質神祕高深莫測之輩，例如這幅〈金魚〉的一對母子，站在桌邊的母親俯視著魚缸，一手貼在胸前，表情若有所思；小孩則勉強才搆得上餐椅，他以仰角興奮看著金魚：隔著桌子坐在小孩對面的貓，似乎對金魚並不在意，反而望著畫面之外露出謎樣笑臉。空氣中隱藏著不安，令人同情寵物金魚的處境。

PLATE　73

巴爾杜斯（Balthus, 1908-2001）
女孩與貓

1937 年
畫布・油彩
88×78 cm
私人收藏

　　巴爾杜斯一生愛貓、愛美少女，畫了許多類似題材，少女與貓是他永不厭倦、反覆探索的靈魂絲路。

　　創作年代相近的〈女孩與貓〉、〈做夢的特蕾茲〉，幾乎相同的構圖，但人物特質有別，背景情境互異，兩幅畫敘述著完全不同的故事。前者少女以雙手抱頭，五官強烈、表情自信，躺椅下的貓咪體形壯碩、色如玳瑁，整體畫面與色彩安排呈現厚重感；少女雖然稚氣未脫，但刻意露出底褲的坐姿，卻顯得有些腐氣，讓人感到

PLATE 74

巴爾杜斯（Balthus, 1908-2001）
做夢的特蕾茲

1938 年
畫布‧油彩
150.5 × 130.2 cm
私人收藏

莫名壓力。後者閉上眼睛做著白日夢的女孩，矜持地抿著嘴唇，雙手交叉輕鬆擱在頭頂，背景刻畫遠比前者細膩，並且仔細的描繪了茶几擺設等，少女的衣裳也講究許多，紅色短裙露出鑲著蕾絲的白色襯裡，一樣一腳垂地、一腳踏在躺椅上，敞著雙腿露出底褲的姿勢，卻是一派自在天真，旁邊正在喝奶的白色貓咪，身裁豐腴柔軟，吮嘴舔舌喋喋有聲，更強化了令人安心的幸福感。

PLATE 75

巴爾杜斯（Balthus, 1908-2001）

客廳　1942 年　畫布·油彩　114.8×146.9 cm　紐約現代美術館

　　巴爾杜斯經常描繪幾乎相同的場景，像是做研究一般解析不同光線下的質感與種種細節，前後兩幅〈客廳〉，畫面上出現同一組沙發、茶几，類似的擺設，但是光線來源明顯不同。兩張畫都是一名女子仰頭而睡，一手扶著椅背，一手放在小腹上，形成視覺上充滿張力的結構，另一名女子弓身趴在地毯上看書，維持一種吃力但有趣的姿勢。此作多了一隻白貓，畫面構成顯得更緊湊安定，但畫中人物自睡自醒、俯仰隨性，連貓都索性閉上眼睛，似乎彼此刻意避免視線接觸，這一份近在咫尺的疏離感，是巴爾杜斯對人際關係的特殊觀察與定位，自然連貓也不能倖免。

PLATE 76

巴爾杜斯（Balthus, 1908-2001）

貓王　1935 年　畫布·油彩　71×48 cm　私人收藏

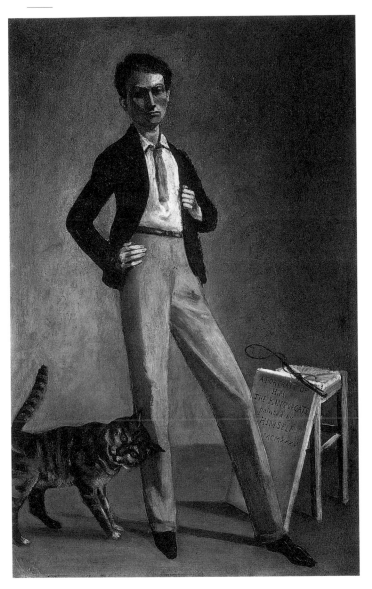

巴爾杜斯極其愛貓、愛畫貓，從八歲畫「咪畜」系列，一直到八十六歲畫「貓照鏡」系列，樂此不疲，並且以貓自況，此作正是他的愛貓宣言。

昂揚挺立的年輕男子，表情倨傲，衣著搭配講究，舉止頗有貴族氣息，卻毫不介意有隻貓正在他的褲腿上磨蹭，從人的理解，這是貓在地盤上在留下記號，可是對貓來說，在喜歡的地方，留下自己的氣味，豈不更心曠神怡？貓兒長得一副方頭大臉，毛色斑斕，體格十分壯碩，牠高舉著有力的長尾，自信滿滿，比男主角顯得更有份量。

PLATE　77

巴爾杜斯（Balthus, 1908-2001）
永遠不會來到的日子

1949 年
畫布・油彩
98×84 cm
私人收藏

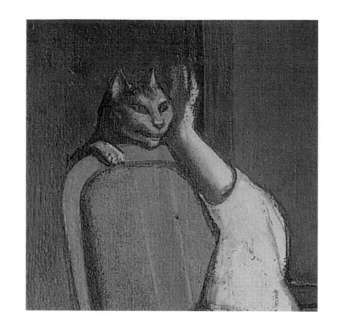

　　巴爾杜斯作品中的少女儘管風姿各異，但是大多具有深邃神祕的特質，神情似喜非喜、似悲非悲，經常置身在瘡寐難分的迷離情境，各自演繹命運不可捉摸的無常，披露現實中非現實的內在真實。

　　從 1949 年畫〈永遠不會來到的日子〉、〈裸體與貓〉，一直到 1952 年起草，1954 年完成的〈房間〉，這三幅作品幾乎可以當成個別獨立的連作。主題都是一位懶睡的熟女，搭配另一少女與貓的組合，三幅作品透過光線變化說明晨昏嬗替，也讓畫面各有因緣。

　　〈永遠不會來到的日子〉畫中女子仰頭酣睡，上身卡在椅側扶手，不自然的姿勢，幾乎快要滑落地面，但她在夢中本能的雙腳開弓支撐住身體，讓畫面結構在緊張之餘巧妙獲得穩定；站在窗邊逆光的年輕女子也許是女僕，一身俐落蓄勢待發，有點不友善地背對著女主角。兩女之間突兀的對照、若有似無的緊張關係，非常曲折有戲。披著睡袍的女子袒露胸口，半夢半醒中伸出一只手來撫慰攀在椅背上的貓，備增詭異之感。

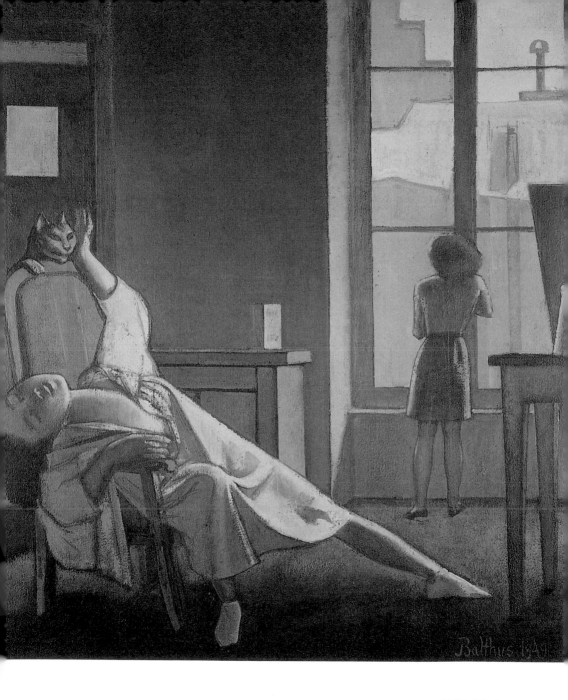

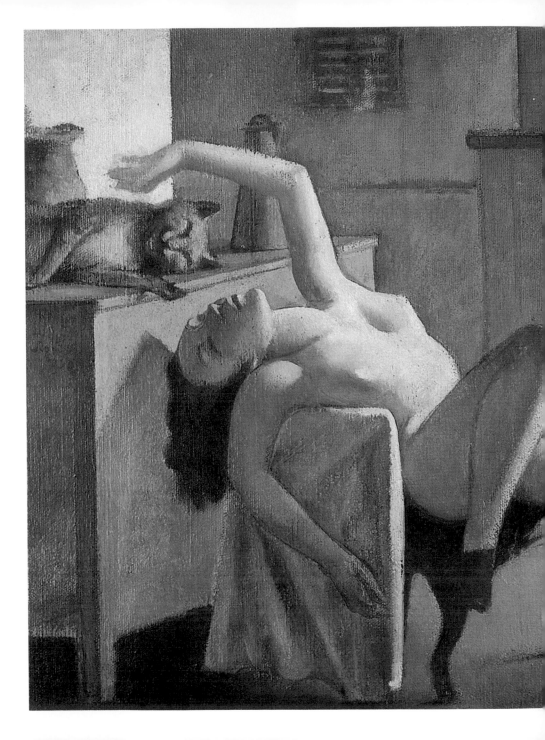

PLATE 78

巴爾杜斯（Balthus, 1908-2001）
裸體與貓

1949 年
畫布・油彩
65.1×80.5 cm
墨爾本維多利亞國立畫廊

　　〈裸體與貓〉與〈永遠不會來
到的日子〉構圖類似，不過將懶
睡的半裸女子改為完全裸體，一
樣頭部後仰的姿勢則顯得更加柔
軟放鬆，此時窗戶大開，陽光
灑在裸女身上，睡在置物櫃上的
貓，正恣意與主人同享這溫存時
分。角落的少女一手抵牆、墊著
腳眺望窗外的姿勢卻隱約傳遞出
緊張訊息，令人為之不安。

PLATE 79

巴爾杜斯（Balthus, 1908-2001）

房間
————
1952-54 年　畫布・油彩　270×330 cm　私人收藏

　　〈房間〉與〈裸體與貓〉更像姊妹作，此時裸女睡得更沉更放縱，窗邊的少女轉過頭露出臉部表情，似微愠、似懊惱，她雙腳跨開馬步，使勁拉扯厚重窗簾，故意引進室外陽光，畫面驟然出現強烈明暗對比，光線在裸女身上漫漾開來，有如舞台燈光效果，貓彷彿在一旁觀戰，其實此作的貓只是一件擺設，完全置身事外。

PLATE 80

巴爾杜斯（Balthus, 1908-2001）
地中海的貓

1949 年　畫布‧油彩　127×185 cm　私人收藏

　　一位貓面人形的饕客笑得開心，刀叉在手正準備大快朵頤，剛從海面飛落盤中的魚自是鮮美無比，主人還設想周到預先搭配了提味的檸檬、佐餐的白酒，岸邊箱子上另有一隻大龍蝦待烹，難怪饞貓笑得合不攏嘴。「地中海的貓」是一家餐廳的名稱，巴爾杜斯應邀為餐廳開幕作畫，顯然頗為用心，剛出水的魚蝦表示品質保證，海上還畫了一位女子在船上揮手攬客，遠處有彩虹、燈塔等幸福象徵。

8

貓筆記

在所有的親密關係裡，
只有寵物對你沒有底限，
從不計較，這是生命與另一個生命的化境。

PLATE 81

巴爾杜斯（Balthus, 1908-2001）

耐心牌　1954-55 年　畫布・油彩　88×86 cm　私人收藏

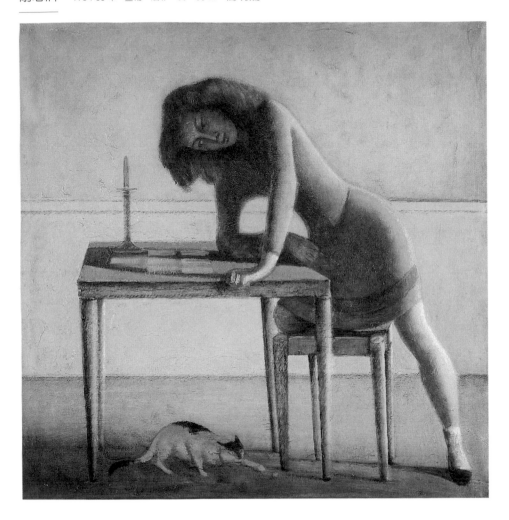

　　玩牌的女子姿勢曼妙，像貓一樣既強韌又柔軟，全神貫注看著桌上紙牌，桌底下的貓則聚精會神正準備對獵物出招。簡單的背景與陳設，有力襯托了一人一貓的精神狀態。少女面對一人賭局的輸贏，貓兒撲殺玩具，人與貓爭的其實都是一場虛空。

PLATE 82

巴爾杜斯（Balthus, 1908-2001）

三姊妹　1964 年　畫布‧油彩　131×175 cm　私人收藏

　　同一年，巴爾杜斯不只畫了一幅〈三姊妹〉，構圖非常類似，最大不同是有貓與否。三個女孩穿著輕鬆家居服，坐在客廳沙發上或發呆、或閱讀，另一位單腳半跪在椅子上翻書，三人各做各的，看似漫不經心，但是畫家用心經營三者的姿勢結構，肢體表情十分豐富。有貓的一幅，左右兩端姊妹的視線好像同時落在貓身上，一瞬間的交集，讓畫面氣氛頓時活絡起來，其實她們的臉部描寫與沒有貓的一幅幾乎沒有差別。

PLATE 83

巴爾杜斯（Balthus, 1908-2001）

黃金的下午

1957 年
畫布・油彩
198.5×198.5
私人收藏

　　此作應是巴爾杜斯的生活寫照，他一生分住幾處美妙莊園，過著隱士般世外人生。
畫面上金光燦燦，午後剛散步回來的女子，斜靠在沙發上小憩，手裡還拿著才曬過
太陽餘溫猶存的草帽，沙發背後有扇敞開的大窗，此時正好有陣花香乘風飄進來吧。
一隻尖臉富貴貓恰如其分睡在牠專屬的小床上，在女子輕微鼾聲中，不時搭配幾聲
貓咪的嚶嚶夢囈。

PLATE 84

巴爾杜斯（Balthus, 1908-2001）
起床

1975-78 年
畫布・油彩
169×159.5 cm
私人收藏

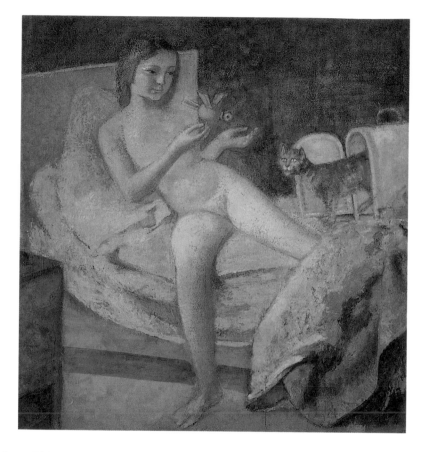

　　床上的裸女一睜開眼睛，也不梳洗，就先忙著逗弄愛貓了。貓兒露出半截身子跨出貓籠，應是佣人不久之前才連貓帶籠送到女子床上吧。慵懶的女子與貓都過著寵物般生活？女子拿出小鳥造型的玩具引貓注意，是此作最詭譎的一筆，寵物貓與人工鳥之間，會是一個什麼樣的僵局呢？

　　巴爾杜斯作品經常並存對立與和諧的關係，他深入刻畫、剖析人與自然、人與人際，乃至人與動物之間的生命課題，雖然晦澀如謎，卻又令人不可抗拒。

PLATE 85

巴爾杜斯（Balthus, 1908-2001）

貓照鏡（一）

1977-80 年　畫布‧油彩　180×170 ㎝　私人收藏

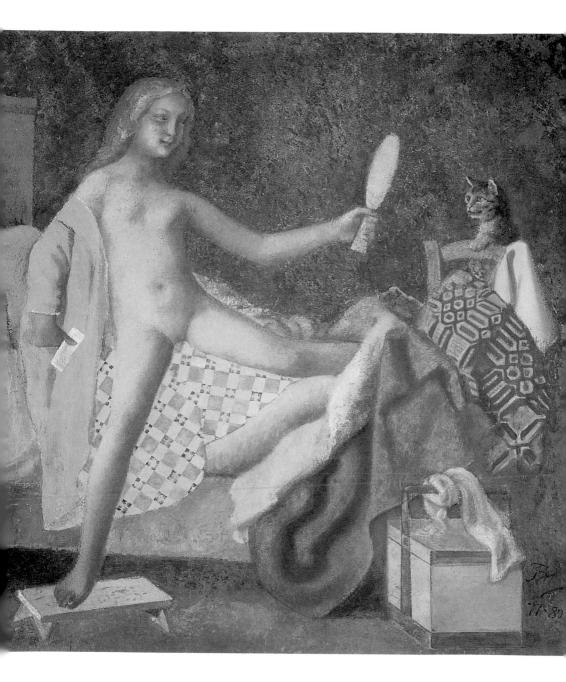

PLATE 86

巴爾杜斯（Balthus, 1908-2001）

貓照鏡（二）　　1986-89 年　畫布‧油彩　200×170 ㎝　私人收藏

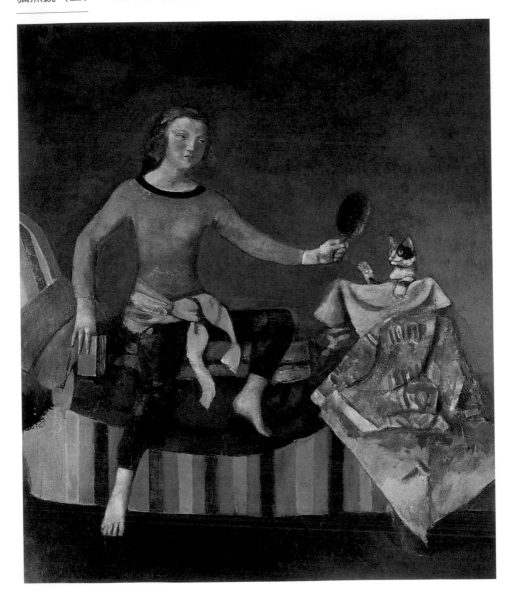

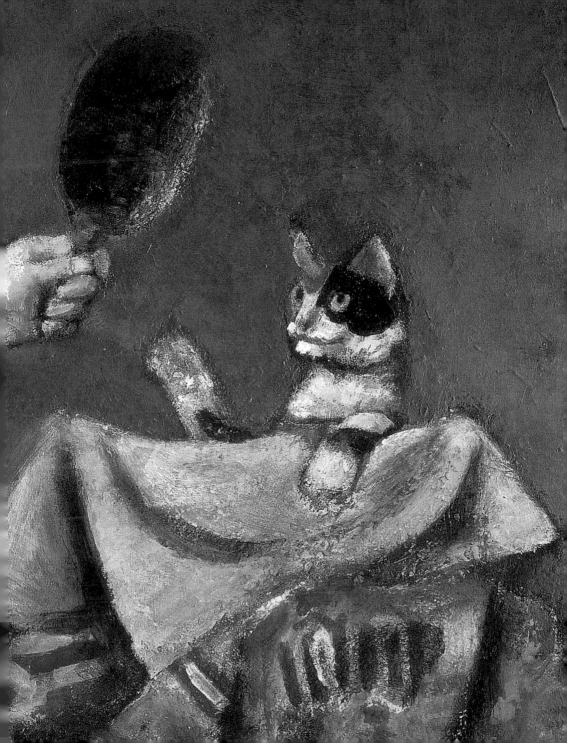

PLATE　87

巴爾杜斯（Balthus, 1908-2001）
貓照鏡（三）

1989-94 年
畫布．油彩
200×195 cm
倫敦勒弗爾畫廊

三幅〈貓照鏡〉創作的時間拉得很長，可見畫家多麼熱衷甚至享受這個題材。同樣是臥榻上的女孩、一隻置身床腳的貓與兩者中間的鏡子。女孩的裝扮從裸體到著衣不一，人格特質、身分背景也明顯有所不同，貓咪亦花色姿勢各異。畫面光線、靜物質感與光澤變化非常細緻，逐一經過細細考究。

系列一〈貓照鏡〉，裸體女子雙腿大敞一腳落在床沿，另一腳前伸踏在床前的矮凳，張揚的姿勢，宣告般表示什麼也不在乎，她一手握著梳子，一手持鏡，卻把鏡面朝向床腳探出頭的貓咪，貓好像有點不知所措，露出一臉尷尬。

系列二的人與貓互動較多，頭大大的三色貓還舉起一隻前掌，對鏡子裡的貓做出回應。穿上紅衣、黑褲繫著綠腰帶的女子，另一手拿著一本闔上的書，像是在閱讀中休息，鏡子是她擺放椅榻旁供她隨時攬鏡自照吧，一時興起，讓貓咪也欣賞一下自己的尊容。

系列三的完整度較高，細節更講究，那張披披掛掛花團錦簇的靠椅，成了一座臨時小舞台，穿著像演員的俊俏少女，弓起一隻腳踏在椅墊上，任性的坐姿更具機動性，她表情執拗地把鏡子對著貓，似乎在強迫貓兒也要入戲，就先從照鏡子開始。

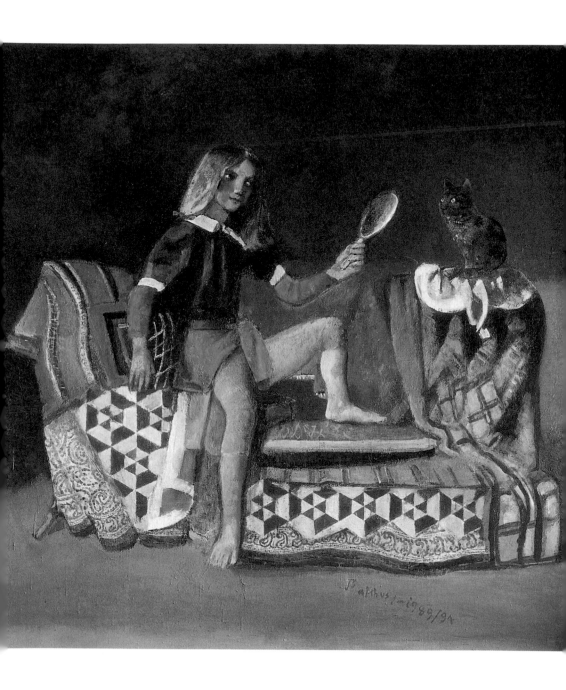

PLATE 88

馬格利特（René Magritte, 1898-1967）
思鄉病

1941 年
畫布・油彩
100×81 cm
布魯塞爾 E.L.T.Mesens

　　馬格利特是比利時超現實主義畫家，歐洲魔幻超現實主義的代表人物。他的繪畫創造了許多經典符號，例如以形象著名的〈戴著禮帽的男子〉、畫一個煙斗的〈形象的背叛〉、畫一顆蘋果的〈這不是一個蘋果〉等。馬格利特作品裡出現的本是尋常景物，但是通過他的黑色幽默，觀者必須隨著他每及一物顛覆常識，重新定義包括內與外、正與邪、虛與實等世俗概念，然後逐漸迷戀上馬格利特式的視覺詭計。

　　繪製此作時，正值德軍佔領比利時，獅子成為國族、故鄉的象徵，長著一對黑色翅膀的男人卻沉重得不能鼓翼，憑欄嘆息不如歸去。坐在橋上的獅子面容憂鬱，一隻手掌上翻，似乎身心不適，像極了被強迫出外的居家貓，心情與男子一樣惆悵無奈。馬格利特刻意混淆透視與地平線的關係，讓場景脫離現實，失去時空感的構圖，景物變得不可思議，像是幻覺或處於夢境，增加更多想像空間。

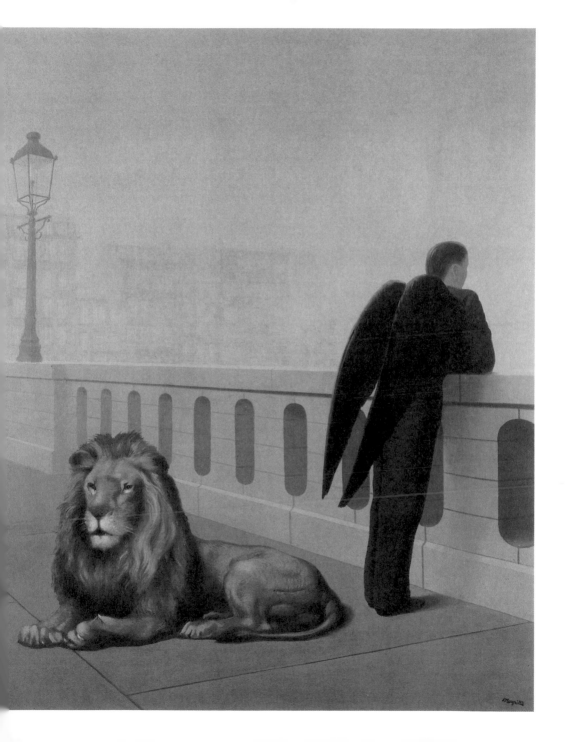

PLATE 89

達利（Salvador Dali, 1904-1989）
醒前瞬間因一隻蜜蜂繞行石榴樹而做夢

1944 年
畫布・油彩
51×41 cm
馬德里泰森美術館

　　貓與女人的組合在繪畫裡經常是情色搭檔，或曖昧的影射。前者如馬奈的〈奧林匹亞〉，一隻黑貓無辜成為畫中裸女淫蕩標記。後者以巴爾杜斯為典型，他一生畫了許多少女與貓，沉浸在探索不盡的曖昧裡。

　　生於西班牙的超現實主義大師達利，是 20 世紀最怪誕、最精彩的畫家之一。此作是其愛侶卡拉的一個夢，裸體卡拉似乎漂在海面一片浮石之上，畫面前方闖禍的小蜜蜂正繞著石榴飛舞，遠處出現了一顆更大、熟裂的石榴，從中蹦出一尾大魚，魚嘴大張躍出一頭老虎，老虎口中再竄出另一頭猛虎，猛虎又化作刺槍直指卡拉，畫面制高點有一頭奇異的大象踩著高蹺般長腿漫步海上。一場馬戲般的超現實惡夢排山倒海而來，起因也許是卡拉在醒前被蜜蜂所螫，接著因此夢見被猛虎蹂躪？此作代表恐懼或慾望的解放？還是畫家藉此抗議戰爭的荒誕？達利畫了兩隻老虎，而不畫更常見的女子與貓，可能是貓常被歸類為家居形象，而老虎可以表現得更誇張、更暴力，也更荒誕。

　　達利二十五歲時與大他十一歲的人妻卡拉相戀，兩人掙脫世俗羈絆共效于飛。卡拉不但成為達利的終身伴侶，也是模特兒、事業總管與靈魂的甘露。達利有許多作品都是以卡拉為創作核心，可以說他的創作環繞著夢境、情慾、神話與卡拉。達利說過：「我和瘋子最大的不同就是我沒有瘋！」「我飽受萬物的影響，但卻無物能改變我。」等繪聲繪影恰可註釋他一生的經典名句。

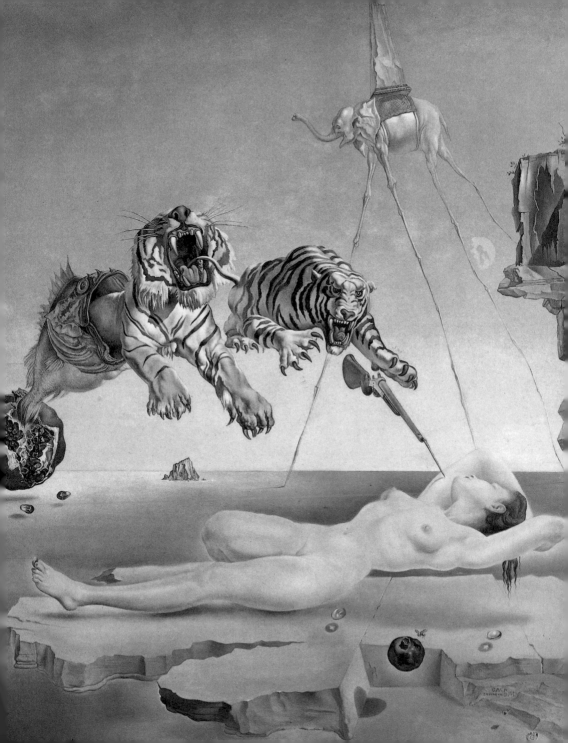

PLATE 90

卡蘿 （Frida Kahlo, 1907-1954）
戴著荊棘頸鍊與蜂鳥的自畫像

1940 年　畫布·油彩　62.2×47.6 cm

　　墨西哥傳奇女畫家卡蘿，她一生激昂顛沛，既熱血又孤寂，英年驟逝留下兩百多幅風格強烈的畫作，三分之二以上畫的是她自己，這些具有超現實主義色彩的自畫像，赤裸裸呈現一個筆墨難以企及的勇者心靈，令藝術史家深深著迷。

　　某段時期，卡蘿的自畫像經常出現動物形象相伴，包括猴子、鸚鵡和狗等等，都是她豢養的寵物，這些動物存在於畫面各有象徵意味，紀錄一段情，或是敘述一個心痛故事，不一而足。其中最常入畫的是猴子，似乎是卡蘿惺惺相惜的摯友，因此屢屢在畫面上扮演她的分身。這隻黑貓出現的場次不多，此作地位卻足以與猴子分庭抗禮，猴子視線下垂逕自理毛，與黑貓炯炯雙眼形成對比，卡蘿居中若有所思，雙眸隱含淚光，黑貓、猴子與卡蘿的神情，甚至容貌特徵，有著令人驚奇的相似度。

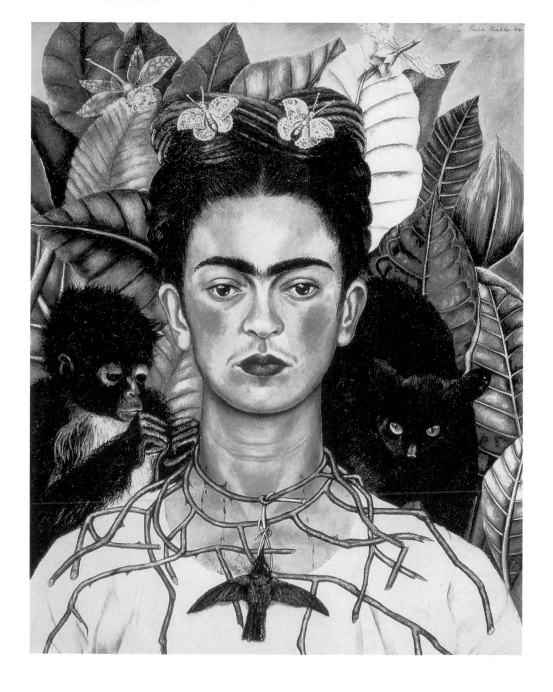

9

貓筆記

貓本法無法。

詩有真律
書無定體

逆寫的字胸中有
而筆下字不去承之
易創此難傳意為
之長歎
空華　四月廿三日
長起窗子好好乎
□□洞天山書中□

PLATE 91

林德涅（Richard Lindner, 1901-1978）
集會
—
1953 年
畫布・油彩
152.4×182.9 ㎝

PLATE 92

林德涅（Richard Lindner, 1901-1978）

叫嘯

1958 年　畫布・油彩　152.4×101.6 cm

林德涅早期作品經常出現強壯得像母獸的都會女子，穿著由皮革、尼龍、綢緞等各種人工材料作成的各式胸罩、束腹與吊帶褲襪，雖是紐約光怪陸離之一，但是女人誇張的形象更像馬戲團穿著暴露演出的女馴獸師。奇裝異服的半裸女人搭配衣著整齊的中產階級男子，呈現出一幕幕大都會詭譎、混亂、曖昧與疏離的人文景觀。林德涅在近乎平塗的飽滿色塊中，拼湊了一個既狎暱又疏遠的異鄉風景。這位出生於德國的畫家，似乎是

PLATE 93

林德涅（Richard Lindner, 1901-1978）
向一隻貓致敬

1950-1952 年　紙·鉛筆　13.5×18.4 cm

從紐約都會裡找到理想題材，但實際上他早在美國普普藝術發軔之前即以都會男女、城市獵奇入畫，因此，美術史家稱他為「前普普畫家」。林德涅承認美國見聞給了他許多靈感，但真正滋養他的卻是文藝復興先驅喬托（1266-1337）與法蘭西斯卡（1416-1492）等名家那些歲月不驚的作品。

貓科動物經常出現在林德涅筆下，也許在他大多不強調個別差異的人物群像中，正需要這樣純粹、有力的角色為之突顯焦點。在〈集會〉中，林德涅將他嫻熟的各種象徵元素一起呈現，明確歸納了一個充分表達自我的符號世界，又以畫面中央佔著有如樂隊指揮位置的束衣女子旗幟鮮明，並且從此在林德涅世界屹立不搖；一隻放大成人類一般大小的虎斑貓，重要性與束衣女子不相上下，讓此作增加了奇幻色彩，兼有抒情與幽默。這幅畫是林德涅自傳的縮影，作為他歐洲生活總結，毋怪乎如此精彩。

〈叫嘯〉一作在平面與立體交錯的空間中，藏著半邊臉的大貓發出一聲長嘯，畫家藉此盡情傾吐壓抑與不安。

畫於 1950 年左右的〈向一隻貓致敬〉是較前兩幅作品創作年代更早的素描，線條虎虎生風，卻非常抒情優美，貓咪在穿著束腹的女子懷中露出笑臉；1951 年，林德涅決定專心致力繪畫創作，貓咪的一抹微笑似乎預告了光明前景。

PLATE　94

安迪・沃荷（Andy Warhol, 1928-1987）

誰似貓一般瞻前顧後？

約 1960 年
紙・水墨
48.3×36.5 cm
巴塞爾美術館

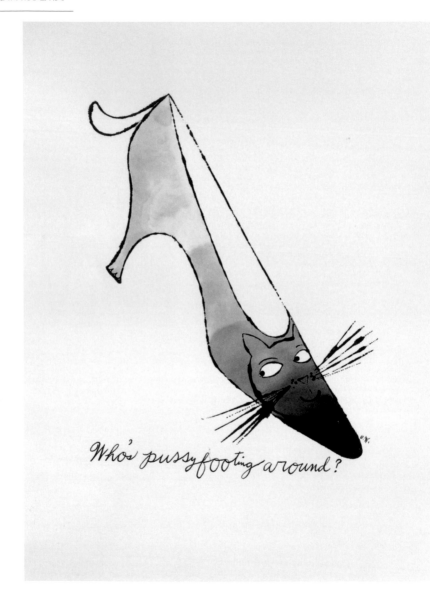

PLATE 95

安迪·沃荷（Andy Warhol,1928-1987）
名叫山姆的貓

1954 年
23.1×15.2 cm
匹茲堡安迪·
沃荷美術館

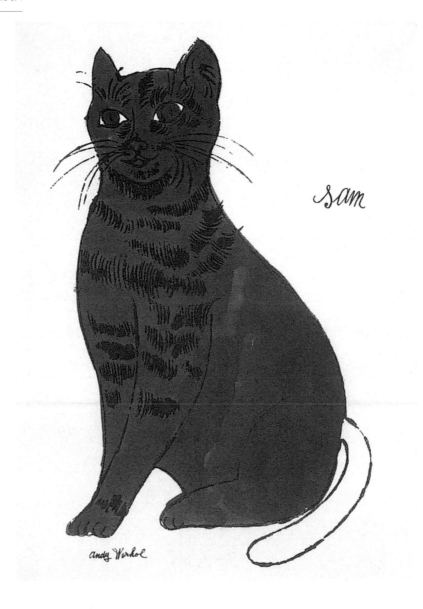

PLATE 96

安迪・沃荷

（Andy Warhol,
1928-1987）

貓
—

約 1954 年
《25 隻名叫山姆的貓和
1 隻藍貓》插圖
紙・水墨、苯胺染料
58.1×35.6 cm
巴塞爾美術館

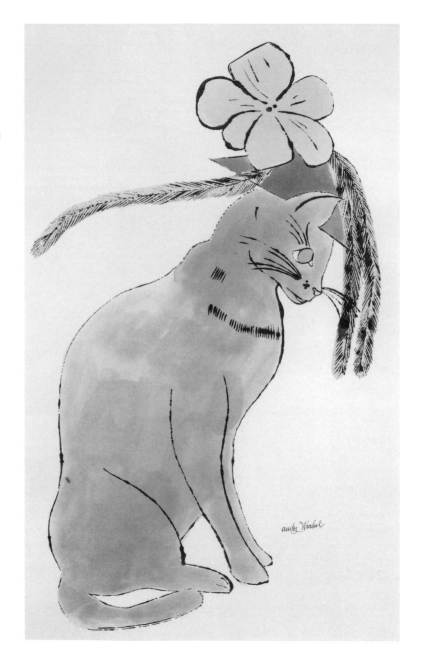

PLATE　97

安迪・沃荷

（Andy Warhol, 1928-1987）

貓戴花及羽毛

約 1954 年
《25 隻名叫山姆的貓和 1 隻藍貓》插圖
紙・鉛筆、水墨
61×39.4 cm
巴塞爾美術館

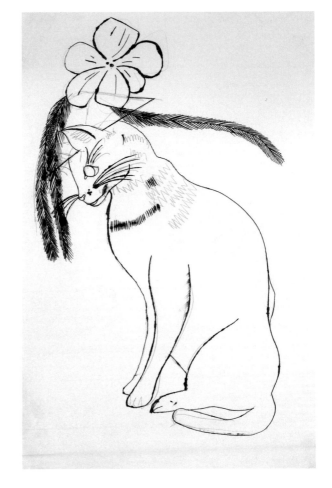

　　普普藝術教宗安迪・沃荷成名甚早，一出手就狠狠嘲諷、顛覆了傳統美學，像野火引燃一場藝術奇蹟。

　　世人任他顛倒夢想的安迪・沃荷卻有一個單純溫馨的童年，父母為捷克移民，雖然經濟拮据但是重視子女教育，例如他幼年體弱多病，無法適應學校生活，精於工藝的母親耐心輔導之餘，還教他畫畫，母子倆一起畫了許多貓的習作。

　　二十六歲時，安迪・沃荷出版了《25 隻名叫山姆的貓和 1 隻藍貓》插畫書，系列作品中的貓兒出奇嬌憨可人，筆觸輕快活潑、用色酣暢淋漓，顯然他十分享受創作當下，似乎藉此緬懷喚不回的天真。安迪・沃荷陸續畫了不少貓作，貓兒無疑是他筆下極少數「活生生、暖呼呼、軟綿綿」的對象。據說貓因為不想長大，才會跟人類在一起，或許安迪・沃荷內心悄悄躲藏了一隻長不大的貓咪。

PLATE 98

安迪・沃荷（Andy Warhol, 1928-1987）

貓

—

約 1954 年
《25 隻名叫山姆的貓和 1
隻藍貓》插圖
紙・水墨、苯胺染料
58.4×37.1 ㎝
匹茲堡安迪・沃荷美術館

PLATE 99

安迪・沃荷 (Andy Warhol, 1928-1987)

貓
—

約 1954 年

《25 隻名叫山姆的
貓和 1 隻藍貓》插圖

紙・水墨、苯胺染料

58.4×36.8 cm

匹茲堡安迪・沃荷美
術館

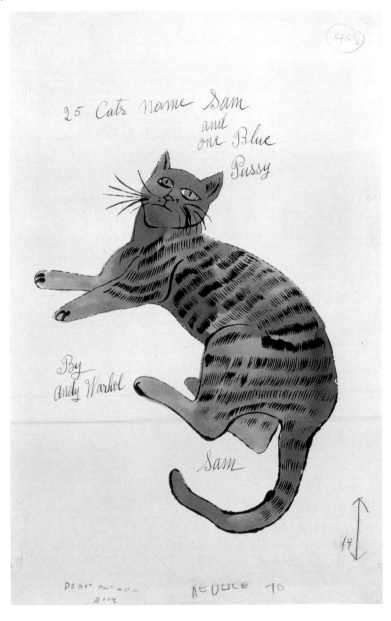

PLATE 100

安迪・沃荷（Andy Warhol, 1928-1987）

貓

—

1976 年

畫布・合成聚合塗料、絹印

101.6×127 cm

匹茲堡安迪・沃荷美術館

參考書目

· 何政廣主編，《世界名畫家全集》，藝術家出版社，1996-2010。

· 莊伯和著，《中國美術之旅》，雄獅圖書，1980。

· 上海古籍出版社主編，〈禽魚蟲獸編〉，《生活博物館叢書》，上海古籍出版社，1993。

· 加藤由子著，張麗瓊譯，《貓咪博物學》，大樹文化，2002。

· 戴特勒夫·布魯姆著，張志成譯，《貓的足跡——貓如何走入人類的歷史》，左岸文化，2006。

· 菲利浦·阿利艾斯、喬治·杜比主編，洪慶明等譯，〈肖像——中世紀〉，《私人生活史II》，哈爾濱：北方文藝出版社，2007。

· 菲利浦·阿利艾斯、喬治·杜比主編，楊家勤等譯，〈激情——文藝復興〉，《私人生活史III》，哈爾濱：北方文藝出版社，2008。

· 徐累主編，《動物與我們》，北京：中國人民大學出版社，2009。

小玉賞花。（張瓊慧／攝影）

⑩

貓筆記

小玉

墨實

⊙感謝貓咪教母──陳淑芳女士惠賜墨實。

吉祥

如意

⊙吉祥如意照片提供：翁肇喜先生，楊春惠女士。

國家圖書館出版品預行編目資料

名畫饗宴100——藝術中的貓
藝術家出版社／主編
張瓊慧／著 .-- 初版 .
-- 臺北市：藝術家，2011.07
176 面；15.3×19.5 公分 .--

ISBN 978-986-282-026-1（平裝）

1.西洋畫　2.畫論

947.5　　　　　　100010262

名畫饗宴100 藝術中的貓

藝術家出版社／主編
張瓊慧／著

發 行 人　何政廣
主　　編　王庭玫
編　　輯　謝汝萱
美　　編　張紓嘉
出 版 者　藝術家出版社
　　　　　台北市重慶南路一段147號6樓
　　　　　TEL：(02)2371-9692～3
　　　　　FAX：(02)2331-7096
郵政劃撥　01044798 藝術家雜誌社帳戶
總 經 銷　時報文化出版企業股份有限公司
　　　　　新北市中和區連城路134巷16號
　　　　　TEL：(02)2306-6842
南區代理　台南市西門路一段223巷10弄26號
　　　　　TEL：(06)261-7268
　　　　　FAX：(06)263-7698

製版印刷　欣佑彩色製版印刷股份有限公司
初　　版　2011年7月
定　　價　新台幣280元
I S B N　978-986-282-026-1